楷書千字文

智永千字文　滿石　姜聲八　臨

천자문을 발간하면서

천자문은 중국 남북조시대 양(梁)나라의 문신 주흥사(舟興嗣)가 편찬한 것으로 사언고시(四言古詩) 250구(句)를 모은 시이다.

대학을 졸업 후 쉬고 있을 때, 行雲流水의 마음으로 글씨를 쓰면 좋겠다는 생각에 수나라 智永眞草千字文을 臨書하여 여기까지 이르게 된 바, 거의 10여 년이 지났으나 아직도 臨池의 뜻을 쫓아 제방의 스승과 선배님에게 高見을 물으니 아직도 망망대해로 갈길이 멀다고 하였다.

다소 미흡하나 금년 가을에 책이 완성되어 마음은 기쁘며 法古創新과 詩人墨客의 뜻을 담아 정진을 기약하며, 많은 지도와 편달을 부탁드리는 바이다.

끝으로, 아낌없이 도와주신 양묵회 회원님과 불교서원 임직원, 직장동료 선후배님께 진심으로 감사의 말씀을 드린다.

癸卯年 初冬　滿石 姜聲八

目次

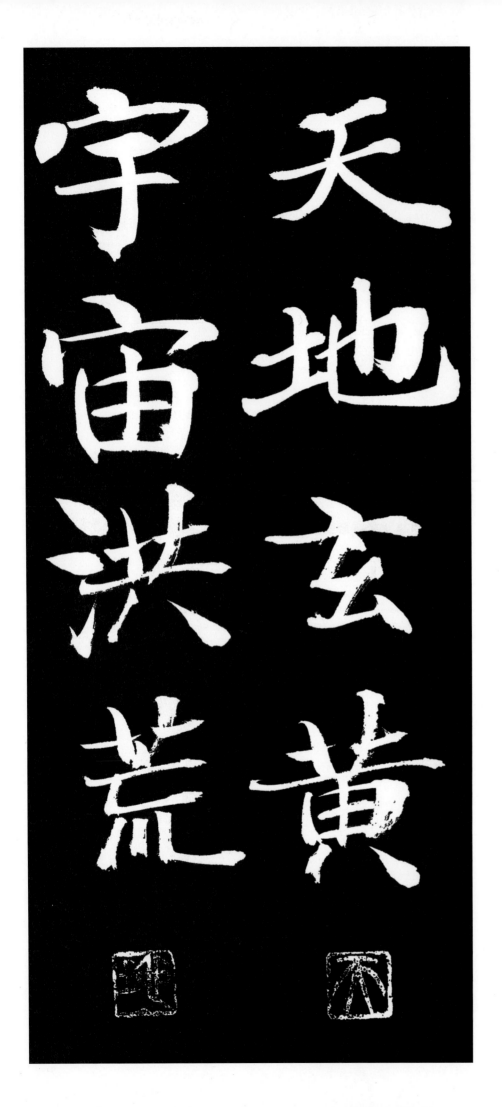

天地玄黃
宇宙洪荒

하늘 천　땅 지　검을 현　누를 황
天 地 玄 黃

집 우　집 주　넓을 홍　거칠 황
宇 宙 洪 荒

하늘과 땅은 검고 누르며,
우주宇宙는 넓고 아득하다。

日 月 盈 昃
날일 달월 찰영 기울측

辰 宿 列 張
별진 수숙 별릴 베풀
별잘 별렬 장

해와 달은 차고 기울며,
별들은 하늘에 벌려 있다.

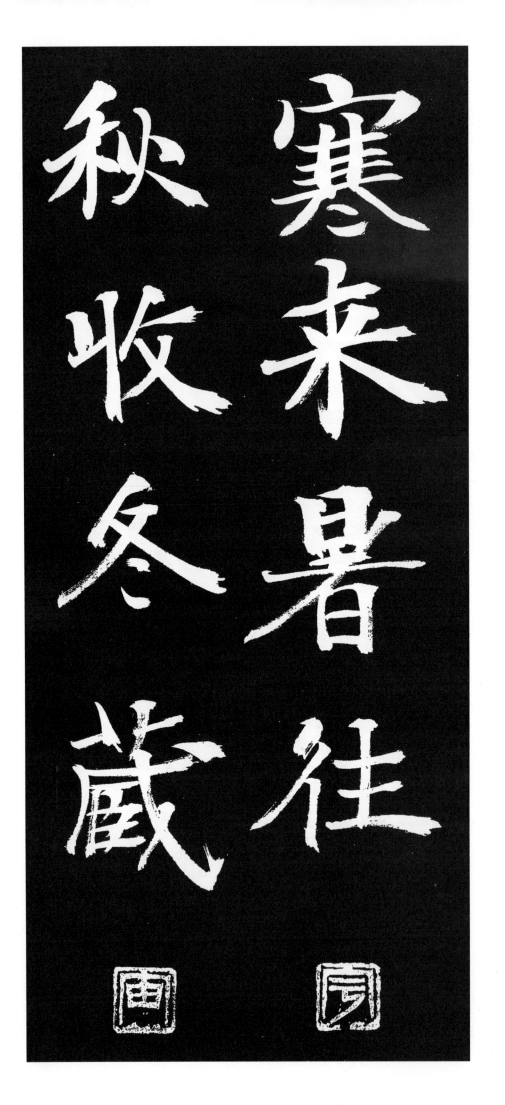

찰한 올래 더울서 갈왕
寒 來 暑 往

가을 거둘 겨울 감출
가추 거수 겨동 장
秋 收 冬 藏

추위가 오면 더위는 가고,
가을에는 수확收穫하고
겨울에는 저장貯藏한다。

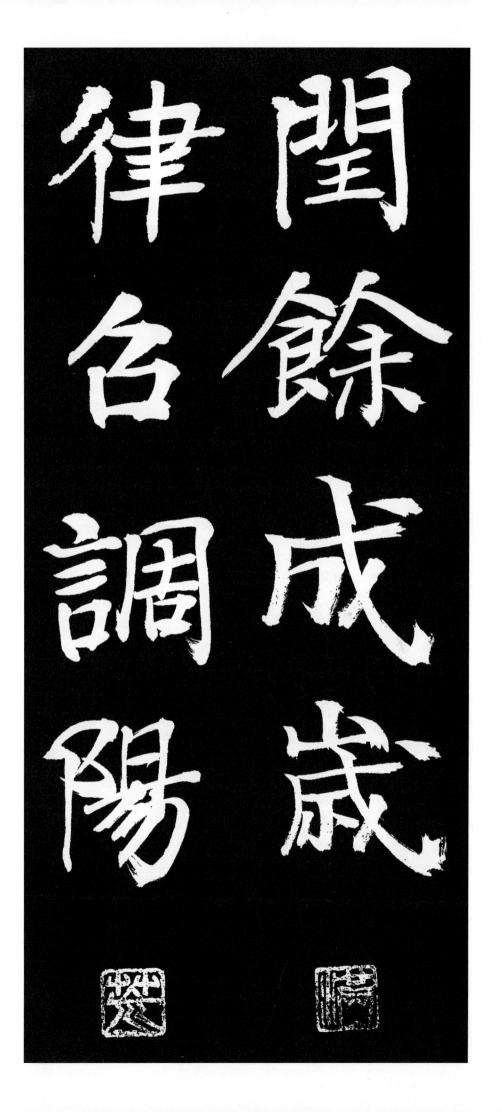

閏餘成歲　律呂調陽

윤달윤　남을여　이룰성　해세
풍류률　풍류려　고를조　볕양

윤달이 남아 해를 이루고,
음율音律律로 음양陰陽을
조화調和롭게 한다.

- 4 -

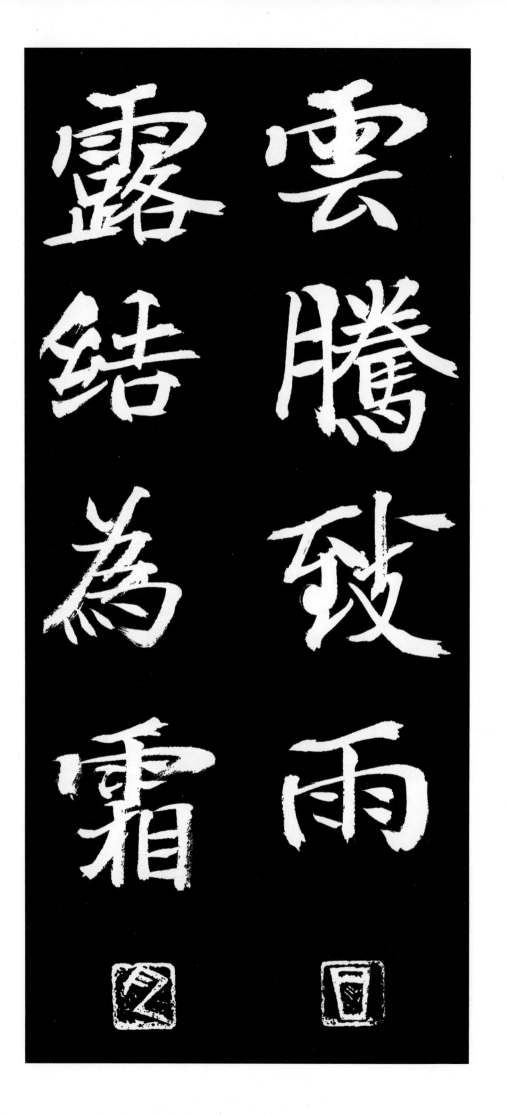

雲 구름 운
騰 오를 등
致 이를 치
雨 비 우

露 이슬 로
結 맺을 결
爲 될, 할 위
霜 서리 상

구름이 올라가 비가 되고,
이슬이 맺혀 서리가 된다.

金 生 麗 水　玉 出 崑 崗

金，쇠금　날생　고울려　물수

玉，구슬옥　날출　곤륜산곤　뫼,언덕강

금金은 여수麗水에서 나고,

옥玉은 곤륜산崑崙山에서 난다.

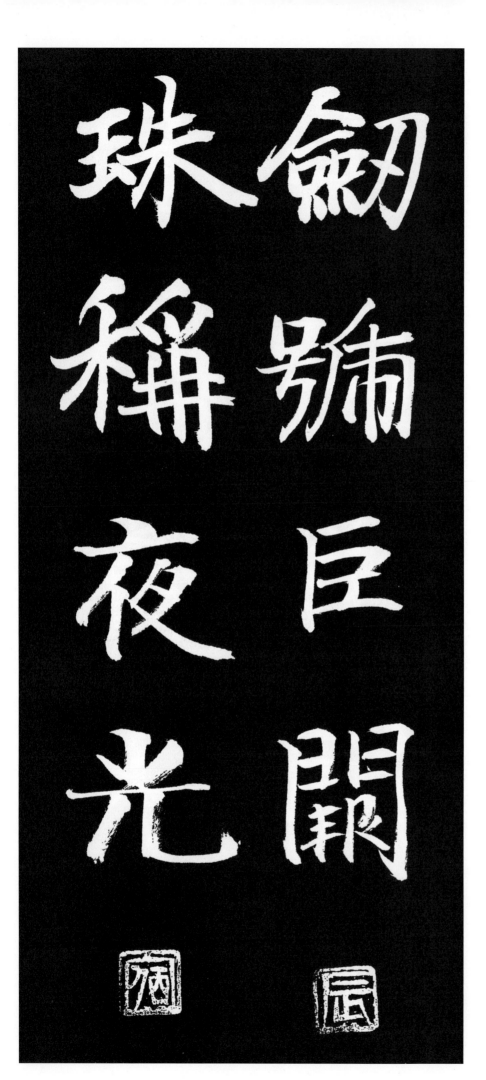

劍 칼 검
號 이름부를 호
巨 클 거
闕 대궐 궐
珠 구슬 주
稱 일컬을 칭
夜 밤 야
光 빛 광

劍
號
巨
闕

珠
稱
夜
光

검劍은 거궐巨闕(월왕越王의 보검寶劍)이
이름났고,
구슬은 야광주夜光珠를 일컫는다.

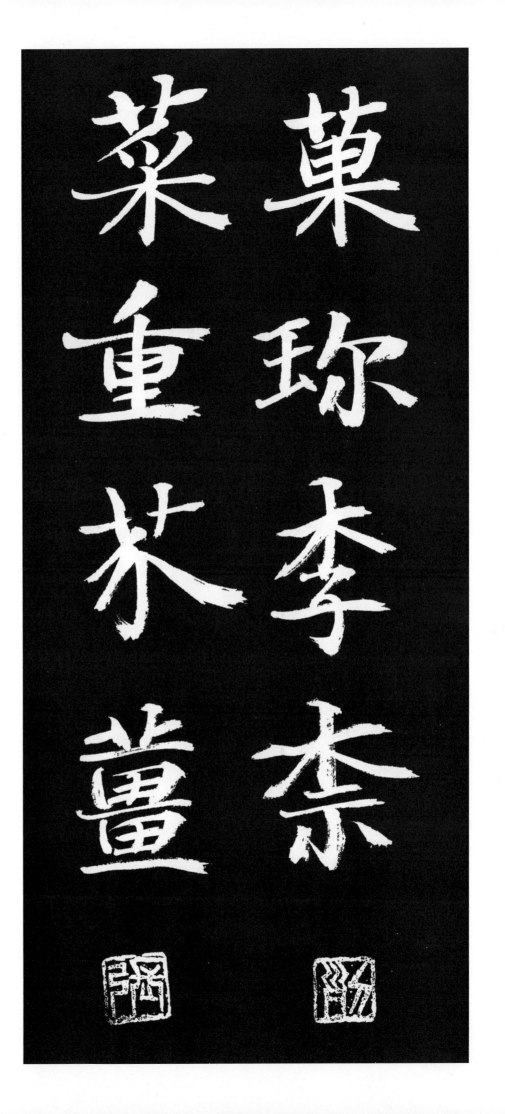

菓 珍 李 奈
매과 과배진
열실과 오얏 리 벗 사과내
보 오얏 리 벗 사과내

菜 重 芥 薑
나물채
무거울 중
겨자개
생강강

과일은 오얏과 벗이 보배롭고,
채소菜蔬는 겨자와 생강生薑을
중히 여긴다.

- 8 -

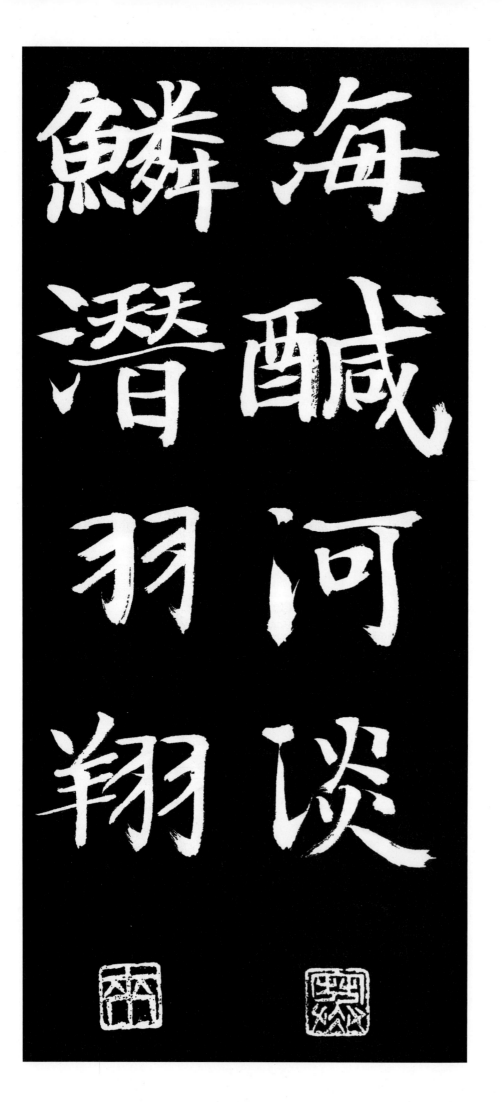

海鹹河淡
鱗潛羽翔

海 바다 해
鹹 짤함 함
河 물 하
淡 맑을 담 싱거울 담

鱗 비늘 린
潛 잠길 잠
羽 깃 우
翔 날 상

바닷물은 짜고 냇물은 싱거우며,
비늘 있는 물고기는 물에 잠기고 깃 있는
새는 날아다닌다.

龍師 火帝 鳥官 人皇

용룡 스승사 불화 임금제　　새조 벼슬관 사람인 임금황

제왕으로 용사龍師(복희씨伏羲氏)와 화제火帝 (신농씨神農氏)가 있었고, 조관鳥官(소호씨少昊氏)와 인황씨人皇氏가 있었다.

- 10 -

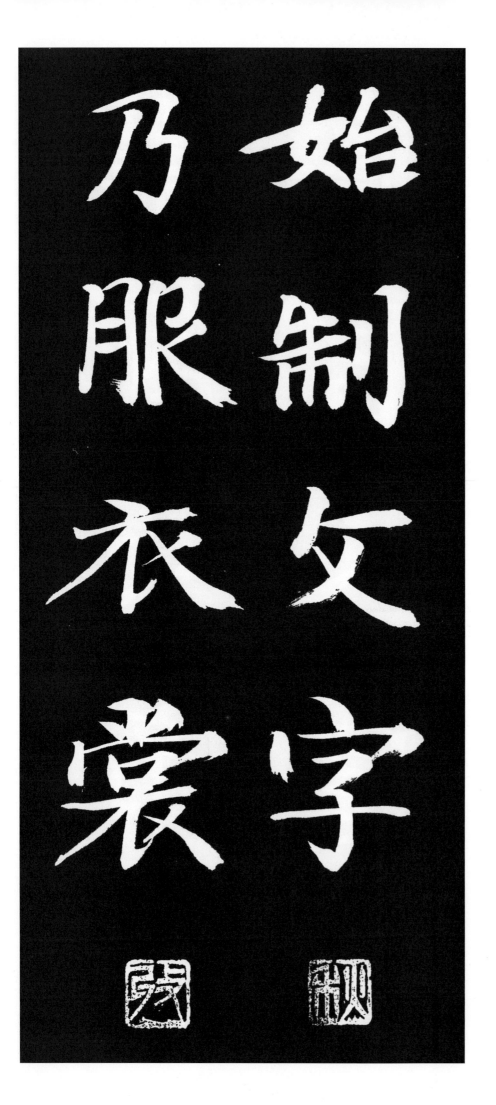

始制文字
乃服衣裳

始 비로소 시 처음

制 지을 제

文 글월 문 문자

字 문자 자

乃 이에 내 곧 비로소

服 옷복 옷의

衣 옷의 치마

裳 치마 상

비로소 문자文字를 만들었고,

비로소 옷과 치마를 입었다。

推位讓國　有虞陶唐

밀추
자리위
사양할양
나라국

推位讓國

있을유
나라우
헤아릴우
질그릇도
당나라당

有虞陶唐

천자天子의 자리를 넘겨
나라를 양보讓步한 이는、
유우씨有虞氏(순순舜)와
도당씨陶唐氏(요堯)이다。

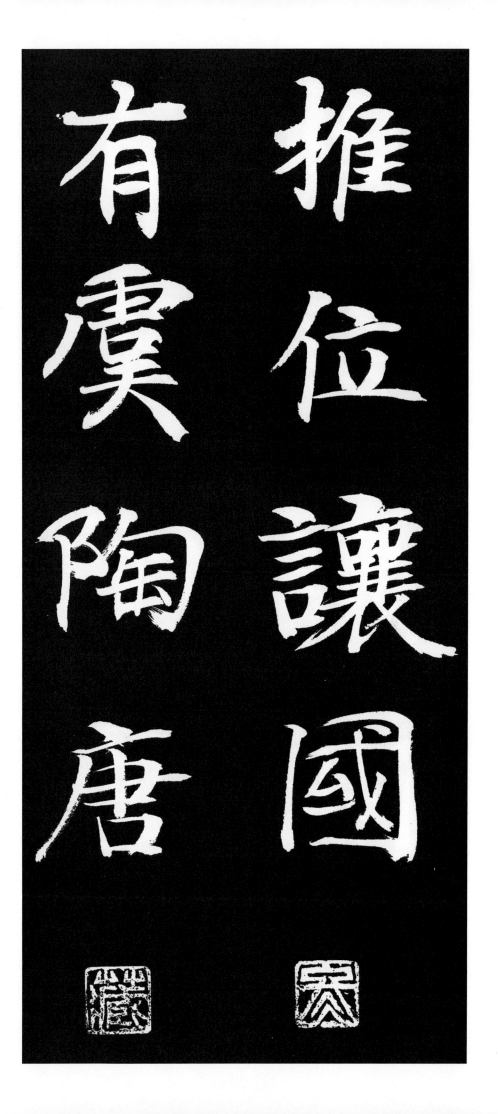

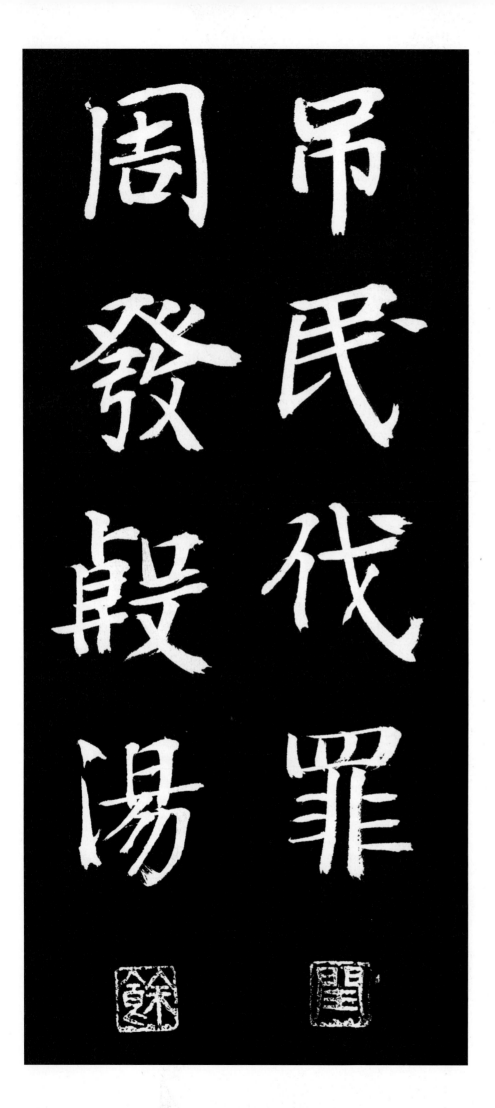

弔 조상할
조

民 백성
민

伐 칠
벌

罪 허물
죄

周 나라
주

發 필일어날
발

殷 나라은
은

湯 끓일
탕

弔民伐罪
周發殷湯

백성百姓을 위로慰勞하고
죄 지은 왕을 친 이는,
주周나라 발發(무왕武王)과
은殷나라 탕왕湯王이다.

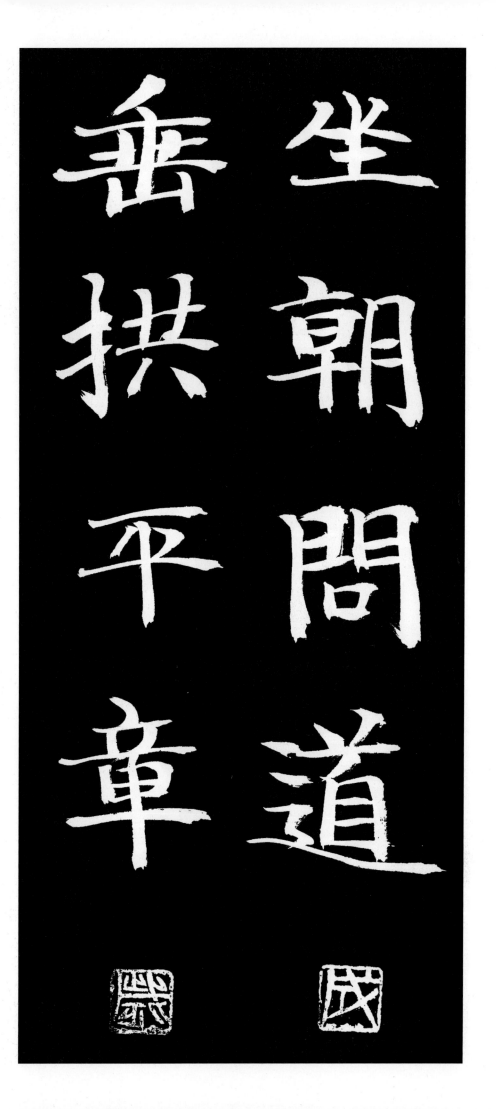

坐 朝 問 道 앉을좌 조정조 물을문 길이치도

垂 拱 平 章 드리울수 팔짱낄공 평탄할평 밝을글장

조정朝廷에 앉아 올바른 길을 묻고,
옷자락을 드리우고 팔짱만
끼고도 밝게 다스려진다.

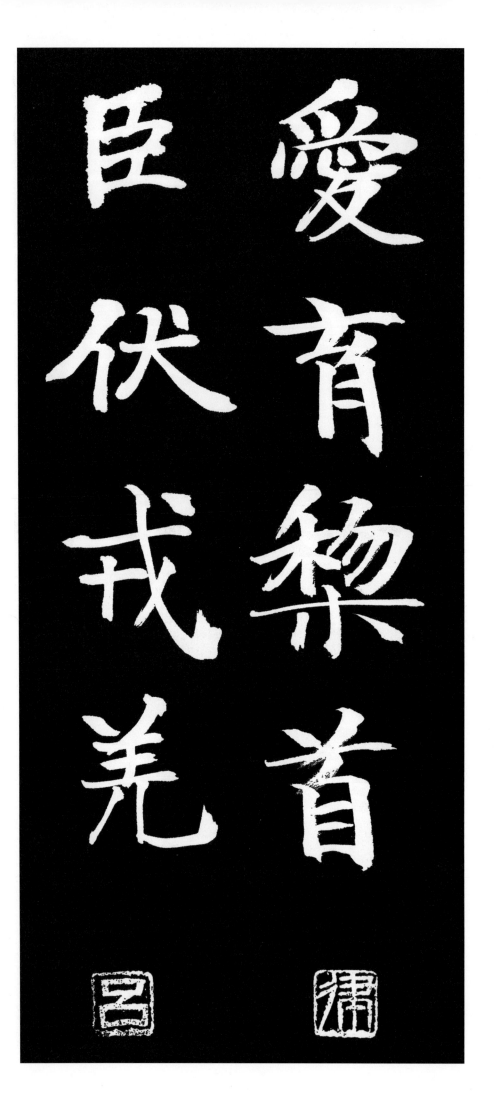

愛 사랑 애
育 기를 육
黎 많을 검을 려
首 머리 수

臣 신하 신
伏 엎드릴 복
戎 오랑캐 융
羌 오랑캐 강

백성百姓을 사랑하고 기르니,
오랑캐들도 신하臣下로 복종伏從한다.

遐邇 壹體 率賓 歸王

멀 하
가까울 이
한 일
몸 체
거느릴 솔
복종할 손님 빈
돌아올 귀
임금 왕

먼 곳과 가까운 곳이
한 몸이 되어,
이끌고 복종服從하여 임금에게
귀의歸依한다.

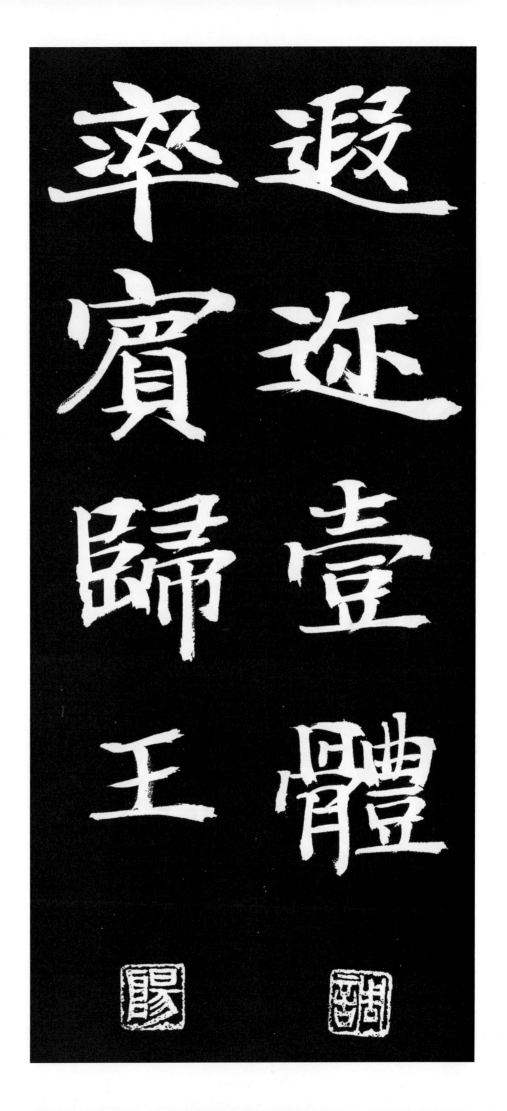

- 16 -

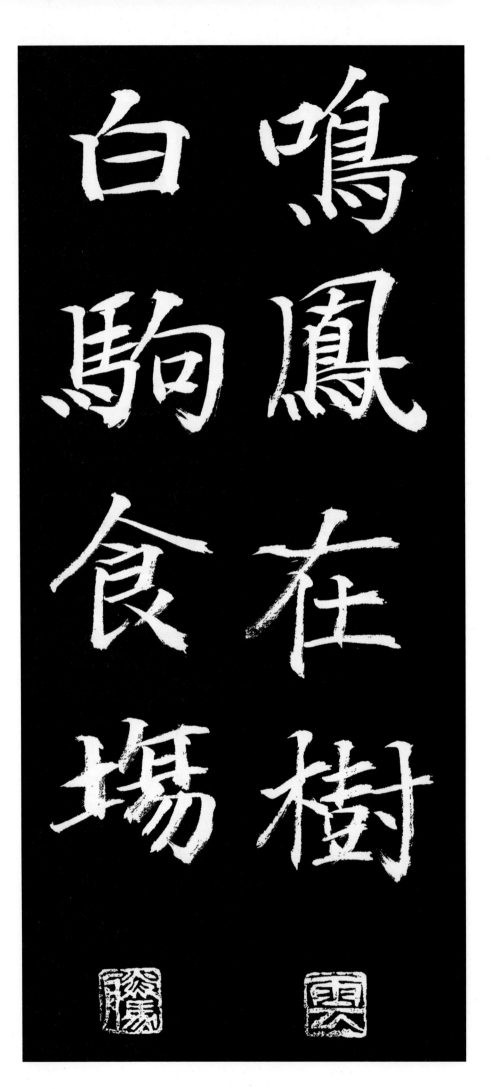

鳴 <ruby>울<rt>명</rt></ruby> 鳳 <ruby>봉황<rt>봉</rt></ruby>
鳳 <ruby>봉<rt>봉</rt></ruby> 在 <ruby>있을<rt>재</rt></ruby>
在 <ruby>樹<rt></rt></ruby> 樹 <ruby>나무<rt>수</rt></ruby>
樹
白 <ruby>흰백<rt>백</rt></ruby> 駒 <ruby>망아지<rt>구</rt></ruby>
駒 <ruby>흰<rt>백</rt></ruby> 食 <ruby>먹을<rt>식</rt></ruby>
食 <ruby>먹을<rt>식</rt></ruby> 場 <ruby>마당<rt>장</rt></ruby>
場 <ruby>마당<rt>장</rt></ruby>

우는 봉황鳳凰은 오동나무에 있고,
흰 망아지는 마당에서
풀을 먹는다.

化_{될화} 被_{입을피} 草_{풀초} 木_{나무목} 賴_{힘입을뢰} 及_{미칠급} 萬_{일만만} 方_{모방}

化被草木 賴及萬方

임금의 덕화德化는
풀과 나무까지도 입고,
힘 입음이 만방萬方에 미친다.

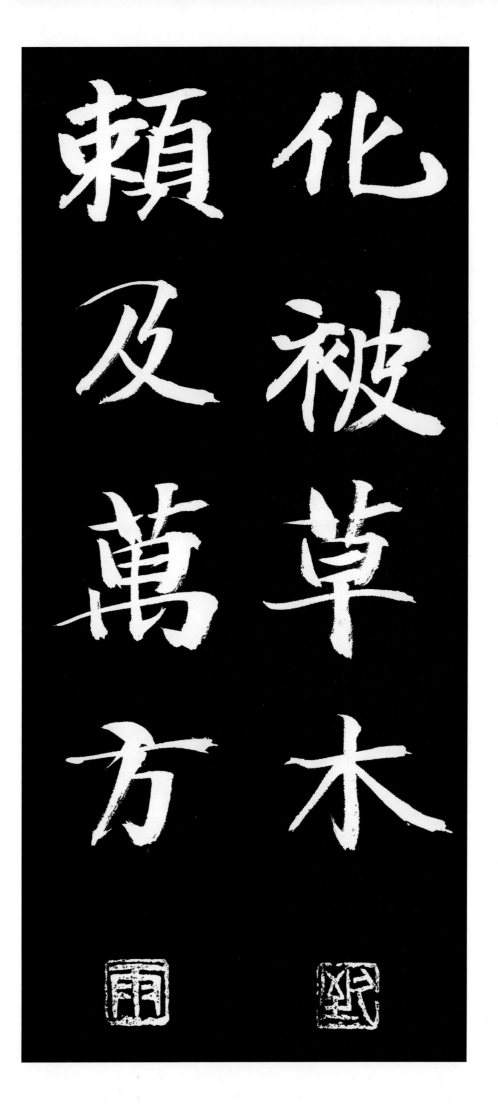

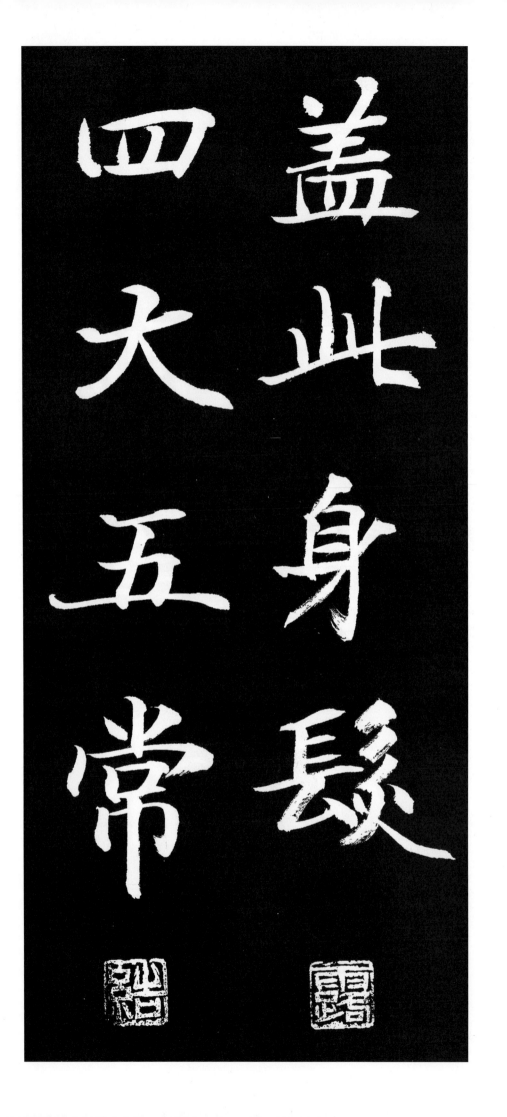

盖 대개덮을개 此 이차 身 몸신 髮 터럭발

四 넉사 大 큰대 五 다섯오 常 떳떳할항상

대개 이 몸과 터럭은,
사대四大(하늘天·땅地·임금君·부모親)와 오상
五常(인仁·의義·예禮·지智·신信)으로 되어 있다.

恭惟 鞠養　豈敢 毀傷

공손할 공
생각할 오직유
기를국
기를양

어찌기
감히감
헐훼
상할상

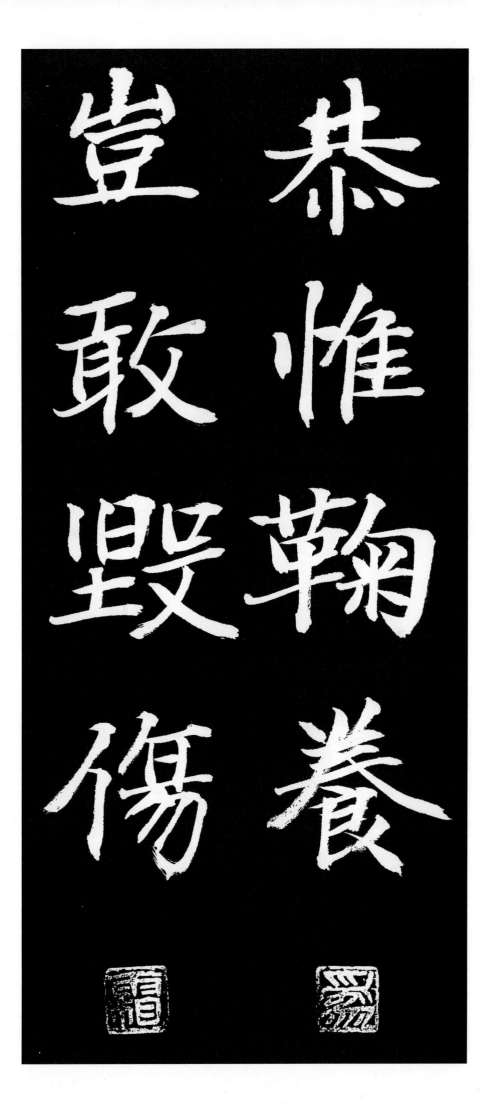

부모父母가 키워 주고 길러
주심을 공손恭遜히 생각하니、
어찌 감히 헐고 손상損傷하리오。

- 20 -

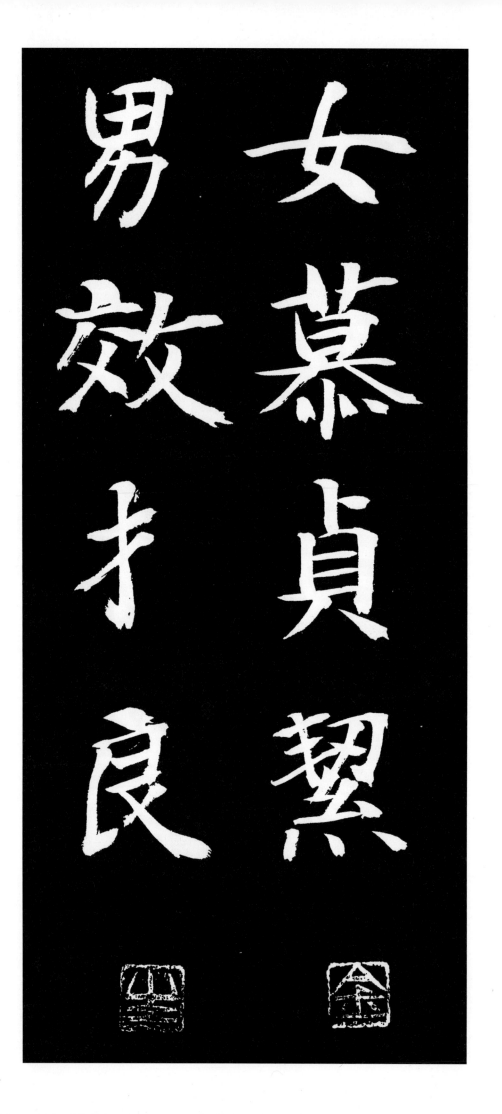

女 여자 여(녀)
慕 사모할 모
貞 곧을 정
絜 고요할 결

男 사내 남
效 본받을 효
才 재주 재
良 어질 량

女
慕
貞
絜
男
效
才
良

여자女子는 곧음음과 군음음을
사모思慕해야 하고,
남자男子는 재주와 어짊을 본받아야 한다。

知過必改　得能莫忘

알지　허물과　반드시필　고칠개　　얻을득　능할능　말막　잊을망

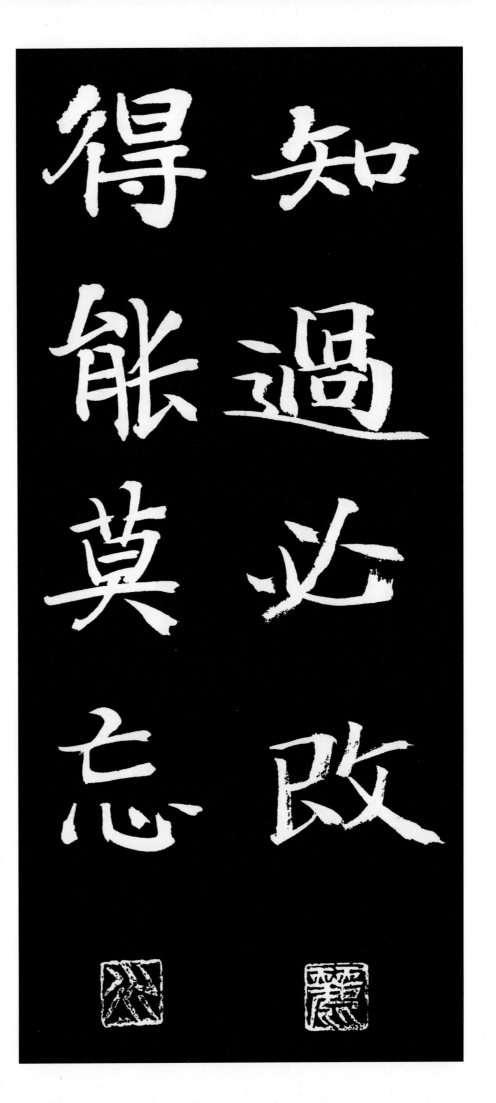

허물을 알았다면 반드시 고치고,
능能함을 얻었거든 잊지 말아야 한다.

- 22 -

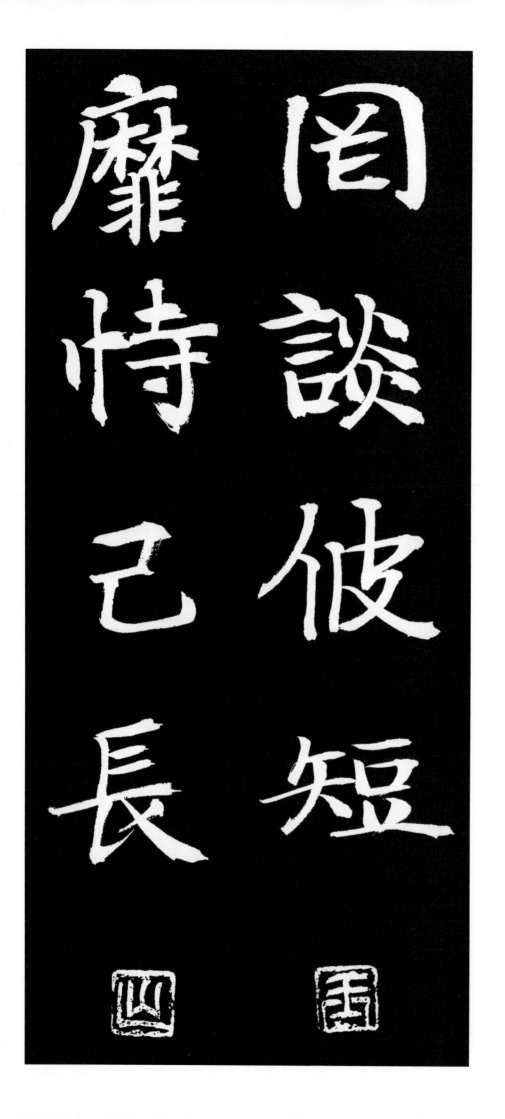

남의 단점短點을 말하지 말고,

자기의 장점長點을 믿지 말라。

信 믿을 신
使 하여금 사
可 옳을 가
覆 되풀이할 복 / 돌이킬 복

器 그릇 기
欲 하고자 욕
難 어려울 난
量 헤아릴 량

信使可覆
器欲難量

믿음은 거듭할 수 있게
하여야 하고,
그릇은 헤아리기 어렵게
하고자 하여야 한다.

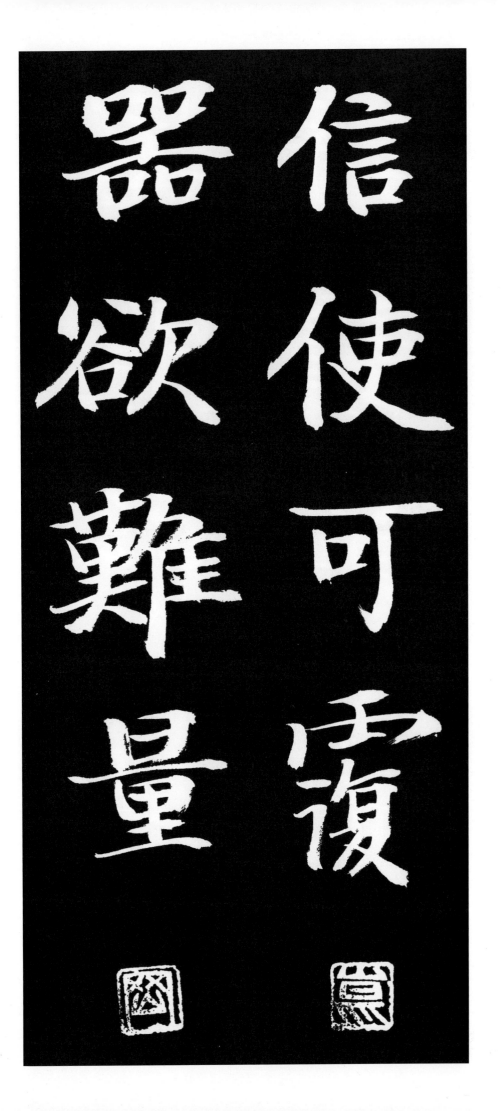

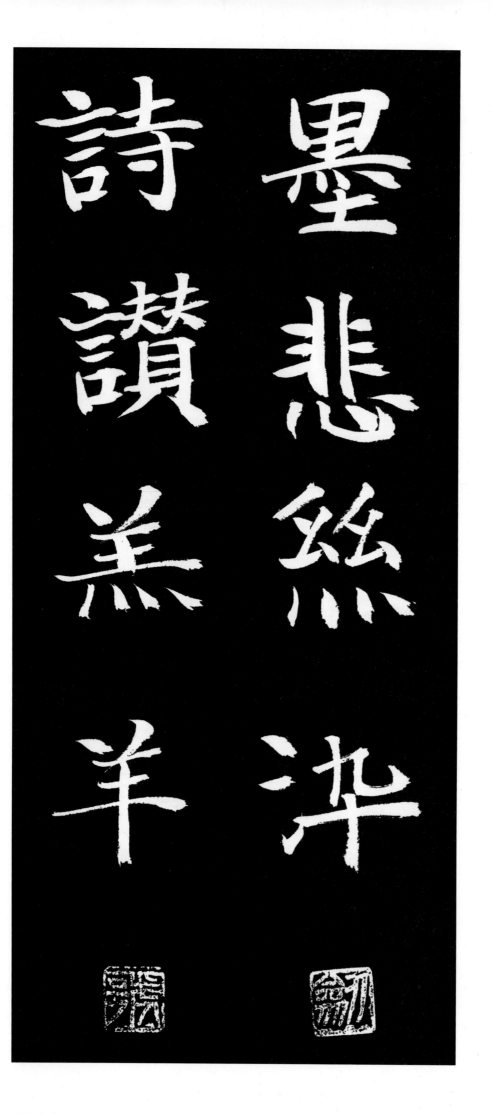

墨 먹 묵　슬플 비　실 사　물들 염

悲 　　슬플 비

絲 　　실 사

染 　　물들 염

詩 글 시　기릴 찬　염소 고　양 양

讚

羔

羊

墨
悲
絲
染
詩
讚
羔
羊

묵자墨子는 실이 물드는 것을
보고 슬퍼하였고,
시경詩經은 고양편羔羊篇을 찬미讚美하였다.

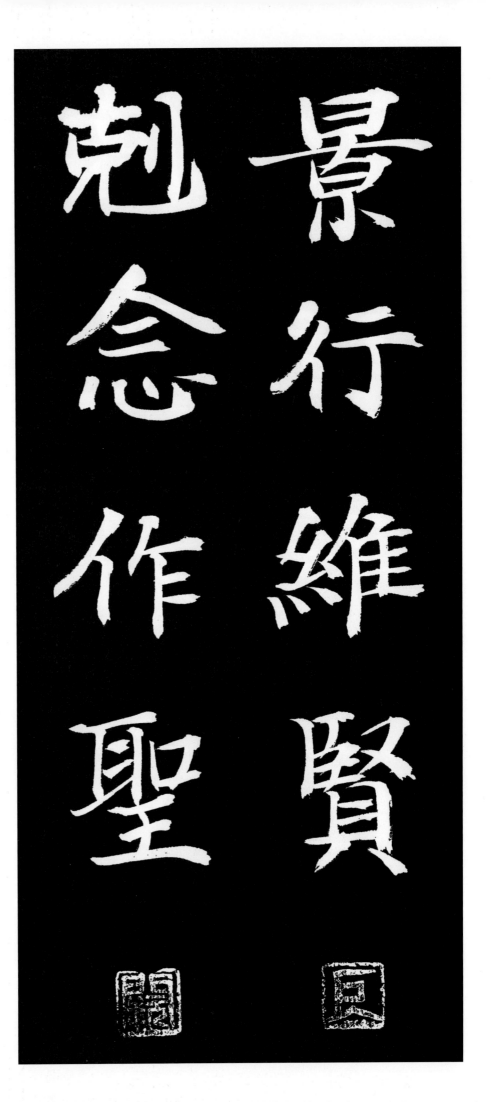

景行維賢 剋念作聖

클,볕 경　행할,행 행　맬,오직 유　어질 현

능할,이길 극　생각 념　될을,지을 작　성인 성

행동行動을 빛나게 함이 현인賢人이요, 사심私心을 이겨내면 성인聖人이 될 수 있다.

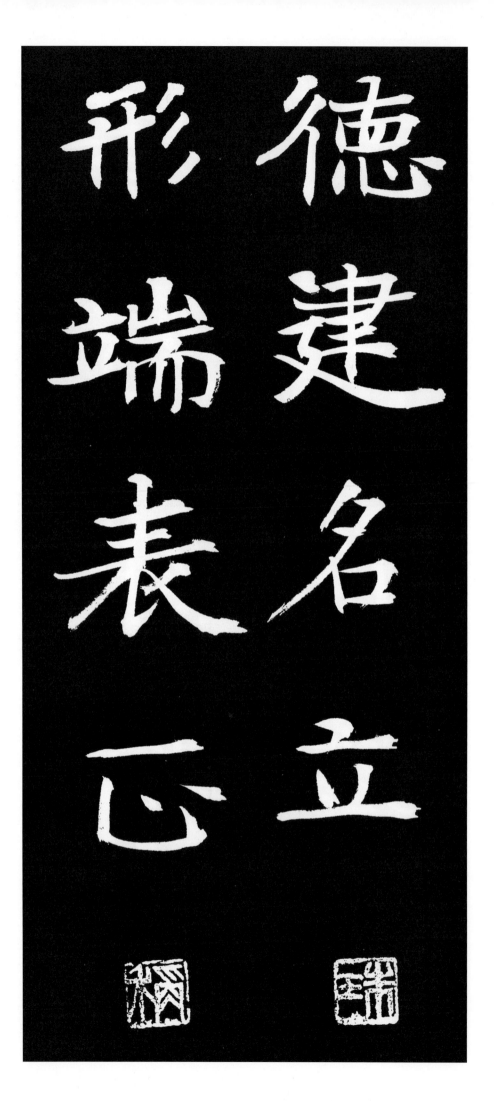

德 큰,덕
建 세울 건
名 이름 명
立 설립
形 모양 형
端 바를 단
表 겉 표
正 바를 정

德建名立
形端表正

덕德이 서면 명예名譽가 서고,
모양이 단정端正하면 의표儀表도
바르게 된다.

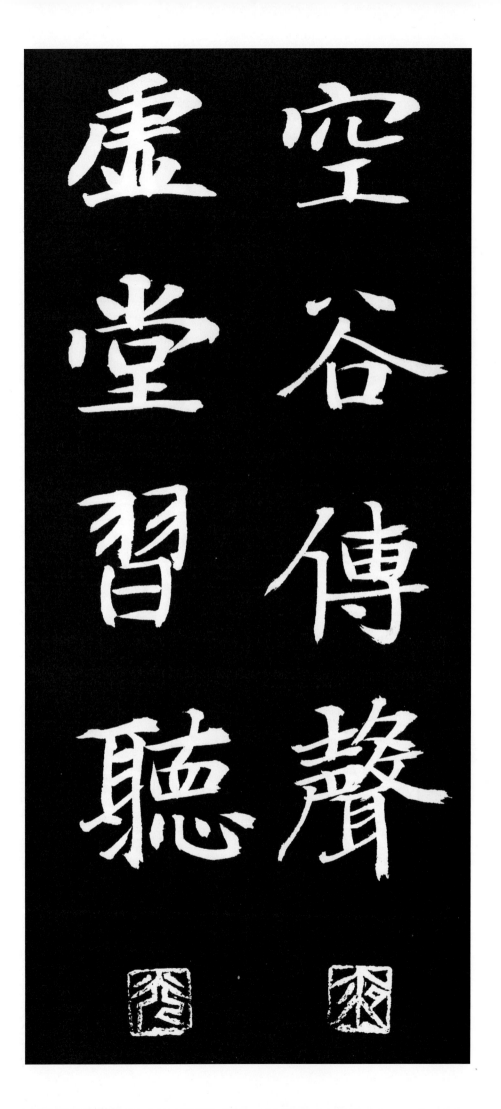

空 谷 傳 聲
빌공 골곡 전할전 소리성

虛 堂 習 聽
빌허 집당 익힐습 들을청

성현聖賢의 말은 빈 골짝에도
소리가 전해지고,
사람의 말은 빈 집에서도
신神은 익히 듣는다.

- 28 -

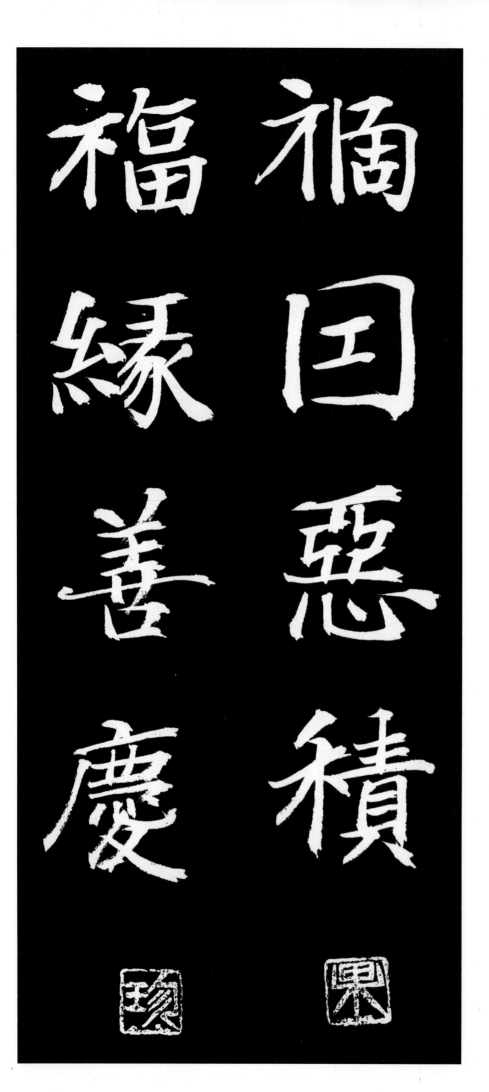

禍因惡積　福緣善慶

화禍는 악惡이 쌓임에 인연因緣하고,

복福은 좋은 경사慶事에 인연한다.

尺璧非寶　寸陰是競

자척 구슬벽 아닐비 보배보　마디,촌 그늘음 이시 다툴경

尺璧非寶 寸陰是競

한 자 되는 구슬이 보배가 아니요,
촌음寸陰(짧은 시간時間)을 다투어야 한다.

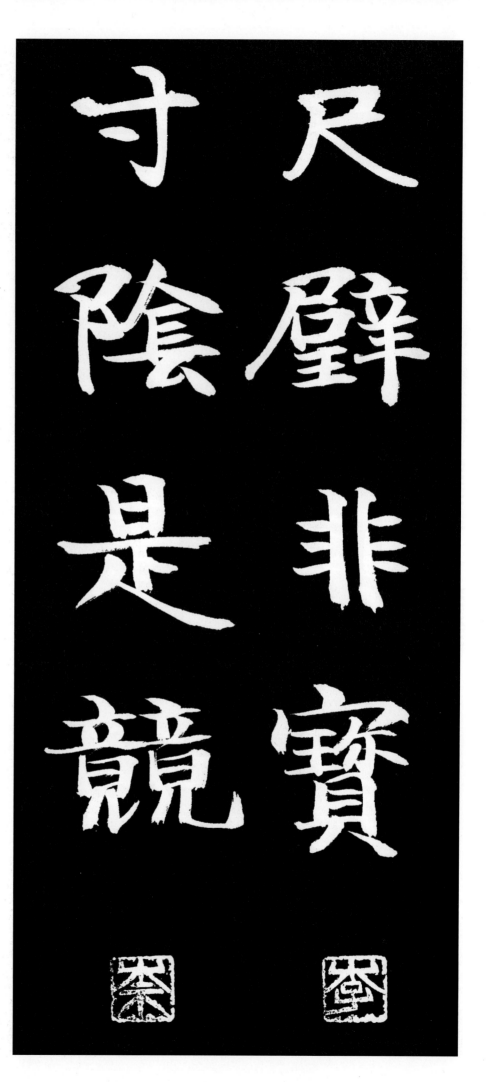

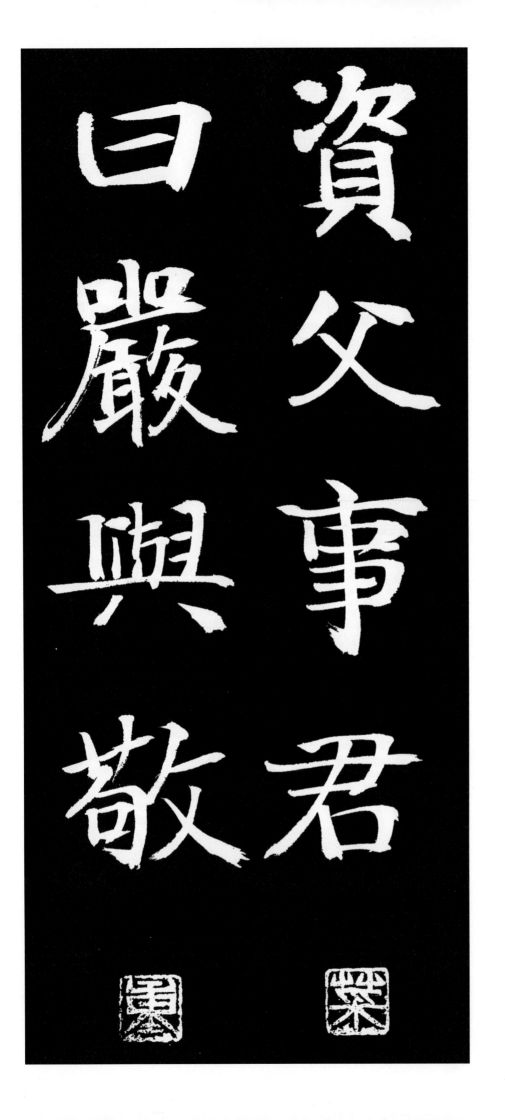

資 할 재물 자뢰할
 자 재물
父 아비 부
事 섬길 사
 섬길
君 임금 군
日 가로 왈
 가로
嚴 존경할 엄할
 엄할 엄
與 더불 및
 더불여 공경
敬 존경할
 공경

부모 섬기는 마음을 바탕으로 임금을
섬겨야하니,
그것은 존경尊敬과 공경恭敬이다.

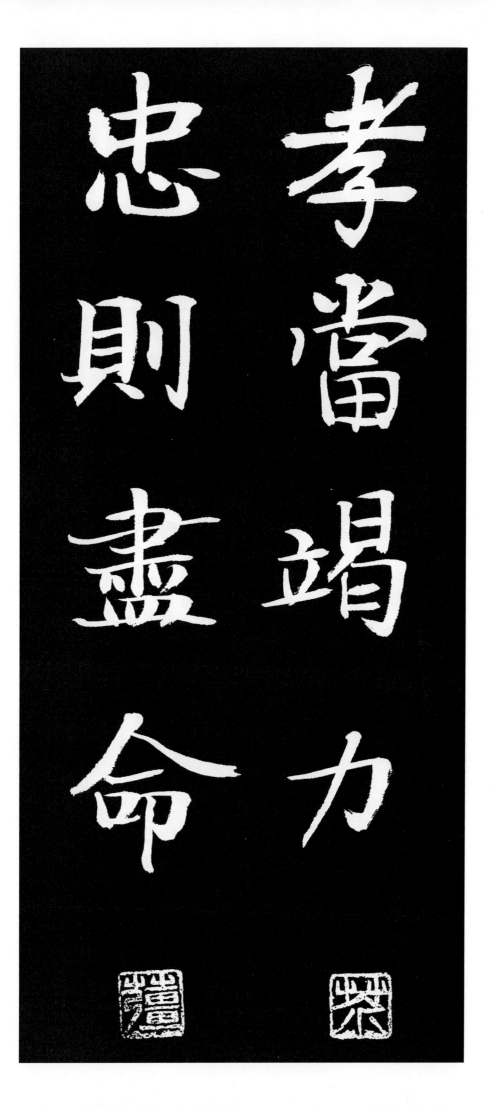

孝當竭力　忠則盡命

효도 효　마땅할 당　다할 갈　힘 력
충성 충　곧 즉　다할 진　목숨 명

孝當竭力　忠則盡命

효도孝道는 마땅히 힘을 다해야 하고,
충성忠誠은 목숨을 다해야 한다.

臨深履薄

夙興溫凊

할림

임림 臨 깊을 심 深 밟을 리 履 엷을 박 薄

일찍 숙 夙 일어날 흥 興 따뜻할 온 溫 서늘할 정 凊

부모父母 섬김은 깊은 못에 임한듯 살얼음을 밟는 듯이 하고, 일찍 일어나 따뜻한 지 서늘한 지를 살핀다.

似 같을 사
蘭 난초 란
斯 이 사
馨 향기 형

如 같을 여
松 소나무 송
之 어조사 지
盛 성할 성

似蘭斯馨
如松之盛

난초蘭草처럼 향기香氣롭고、
소나무와 같이 성盛盛하리라。

- 34 -

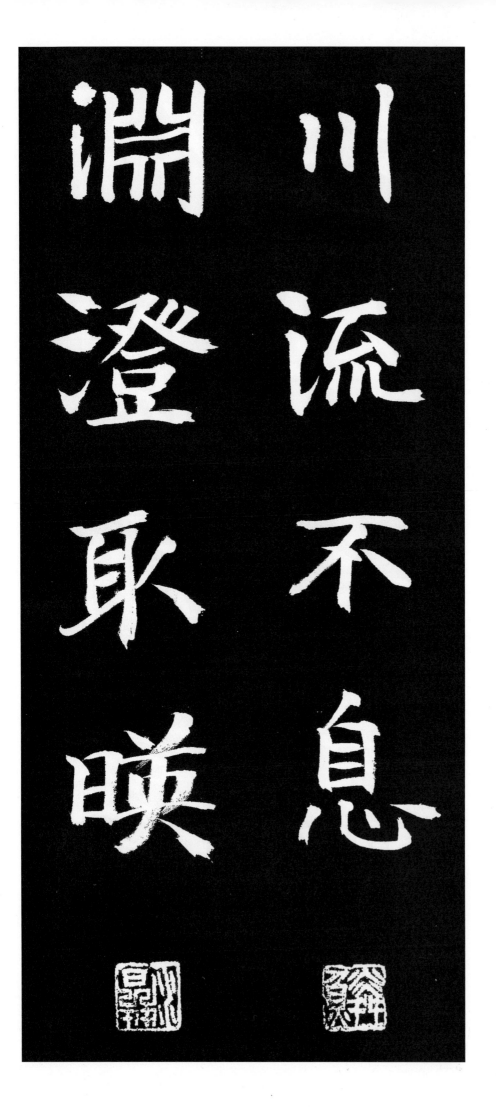

川流不息 淵澄取映

내천 흐를류 아니불 쉴식 못연 맑을징 취할취 비칠영

냇물은 흘러서 쉬지 않고,
못 물은 맑아 속까지 보인다.

容 止 若 思　言 辭 安 定

모양 용 그칠 지 같을 약 생각 사
얼굴 용 거동 지

言 辭 安 定
말씀 언 말씀 사 편안할 안 정할 정

몸가짐과 행동거지行動擧止는
생각과 같이 하고,
언사言辭는 안정安定되어야 한다.

- 36 -

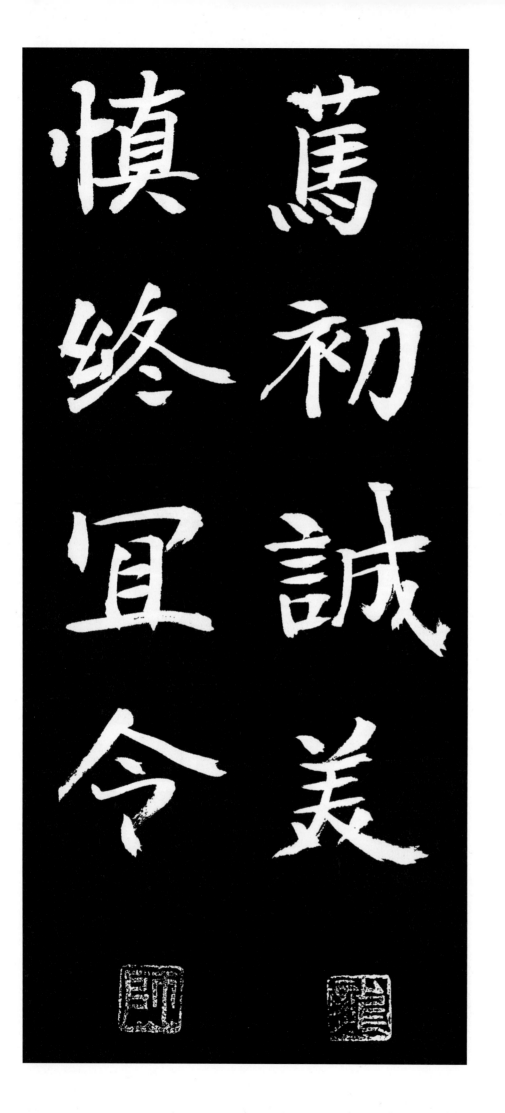

篤 도타울
독

初 처음
초

誠 진실로
정성
성

美 아름다울
미

愼 삼갈
신

終 마칠
종

宜 마땅할
의

令 좋을
하여금
령

처음을 독실篤實하게 함이
참으로 아름답고,
마무리를 신중愼重히 하면
마땅히 좋은 것이다.

榮業所基
영화영 일업 바소 터기

藉甚無竟
떠들썩할 깔자 심할심 없을무 마칠
자 심 무 다할경

榮業所基
藉甚無竟

영광榮光스런 일의 기초基礎가
되는 바이며,

명성名聲이 자자藉藉해서 끝이 없으리라.

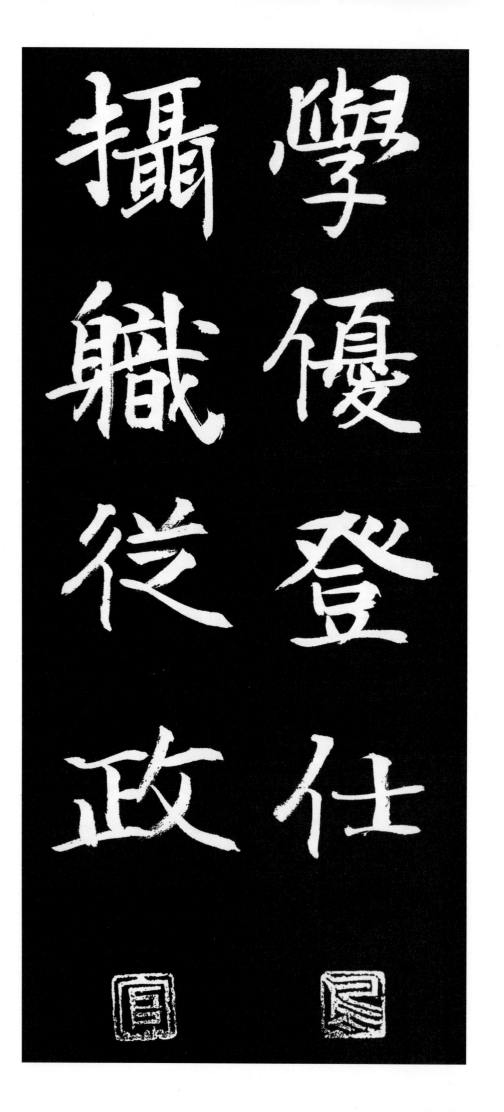

學 배울 학
優 넉넉할 우
登 오를 등
仕 벼슬 사
攝 잡을 섭
職 벼슬 직
從 좇을 종
政 정사 정

學優登仕
攝職從政

학문學問이 우수優秀하면
벼슬에 올라,
직책職責을 잡아 정치政治에
종사從事할 수 있다。

- 39 -

存以甘棠

去而益詠

존
있을
이
써
감
달감
당
아가위

거
갈
이
말이을
익
더할
영
읊을

存以甘棠 去而益詠

감당甘棠나무를 보존保存하였고,
소공召公이 간 뒤에 더욱
감당시甘棠詩를 읊었다.

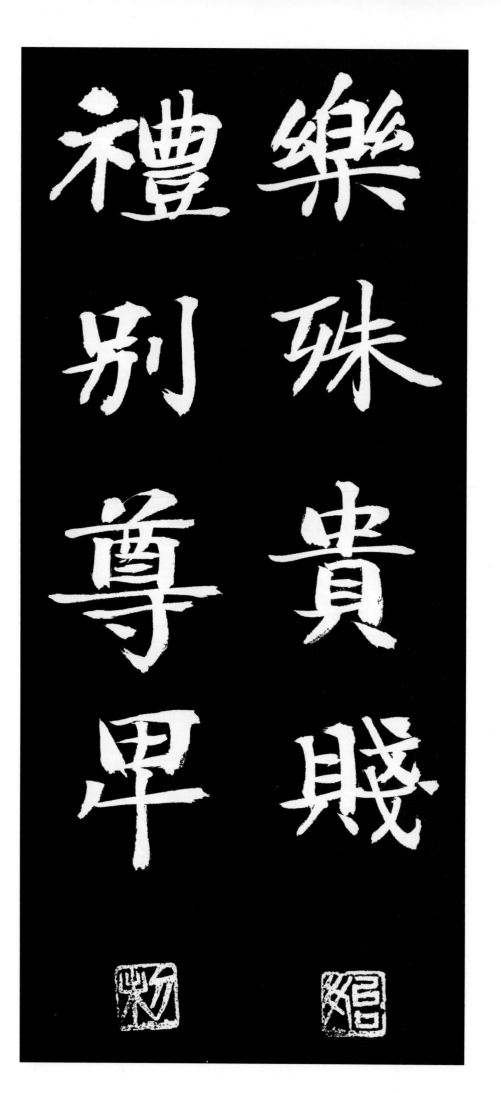

음악音樂은 귀천貴賤에 따라 다르고、

예절禮節은 높고 낮음을 분별分別한다。

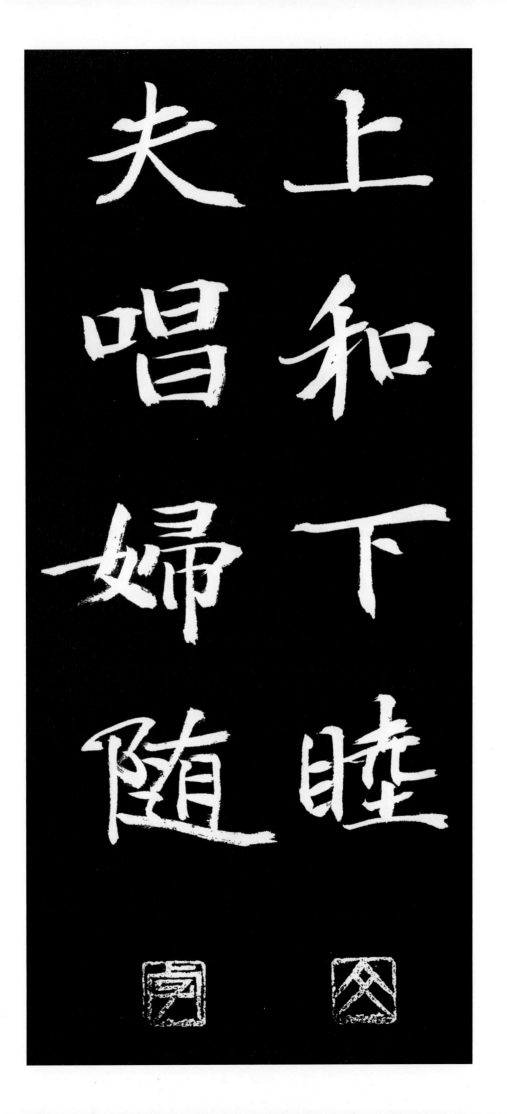

上和下睦 夫唱婦隨

윗 상 上
화할 화 和
아래 하 下
화목할 목 睦

남편 지아비 부 夫
부를 창 唱
아내 부 婦
따를 수 隨

윗사람이 온화溫和하면
아랫사람이 화목和睦하고,
남편이 이끌고 부인婦人은 따른다.

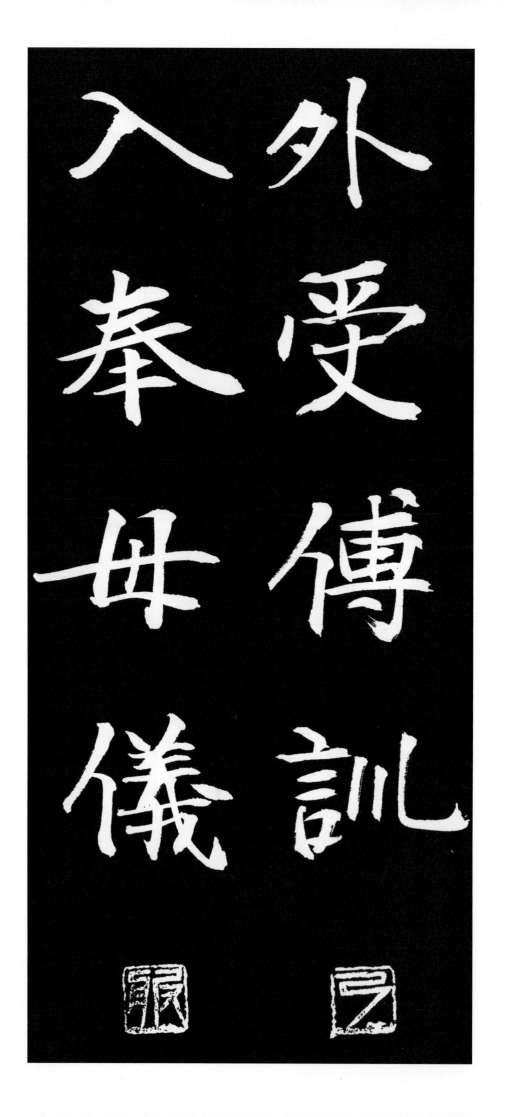

外受傅訓 入奉母儀

外 바깥 외
受 받을 수
傅 스승 부
訓 가르칠 훈
入 들 입
奉 받들 봉
母 어머니 모
儀 거동 의

밖에서 스승의 가르침을 받고,
들어와서 어머니의 거동擧動을 받든다.

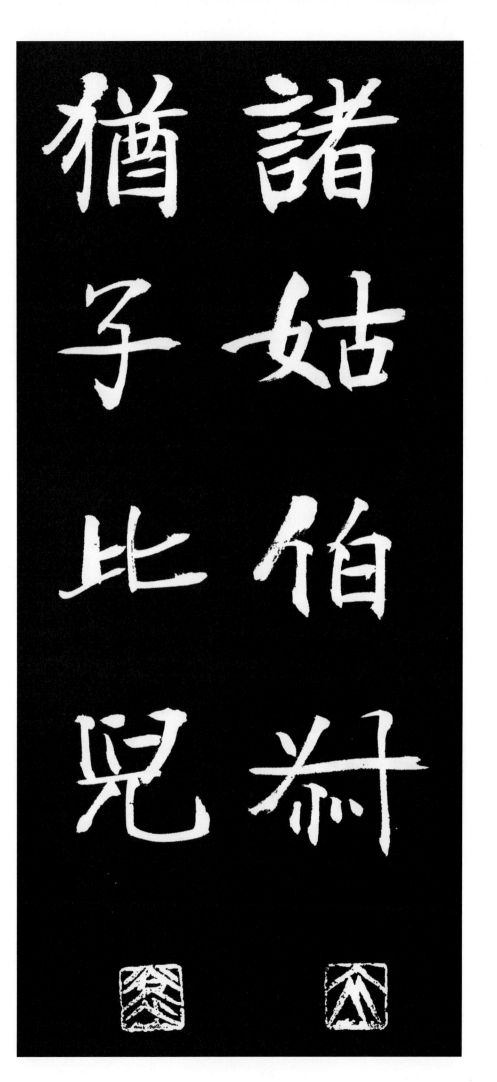

諸 姑 伯 叔　猶 子 比 兒

諸 모두 제
姑 고모 고／할머니 고
伯 맏 백
叔 아저씨 숙／아재비 숙

猶 오히려 유／같을 유
子 아들 자
比 견줄 비
兒 아이 아

모든 고모姑母와 백부伯父와 숙부叔父는, 조카를 자식子息같이 대하고 자기 아이처럼 여겨야 한다.

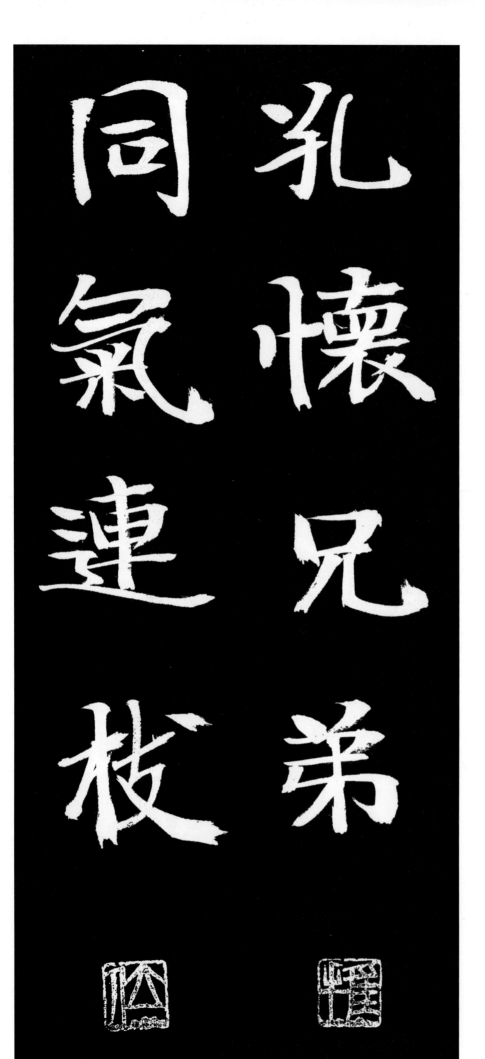

우 명
매 구 공
할 생 품 을 회 만 형 우
각 을 회 형 아 제

孔 懷 兄 弟

같 을 동
기 운 기 이 을 련 가 지
지

同 氣 連 枝

형제兄弟를 매우 그리워하는 것은,

기운이 같고 가지가 이어졌기 때문이다.

交友投分 切磨箴規

사귈 교 交
벗 우 友
던질 투 投
분수 분 分

끊을 절 切
갈 마 磨
경계할 잠 箴
바로잡을 법 규 規

벗을 사귐은 분수分數가 맞아야 하고, 절차탁마切磋琢磨하며 경계警戒하고 바로 잡아주어야 한다.

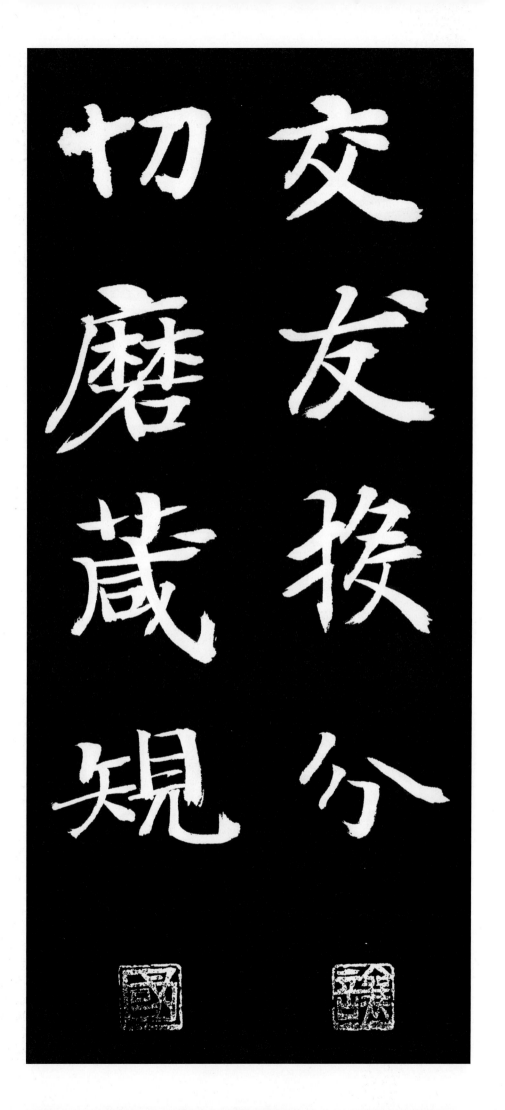

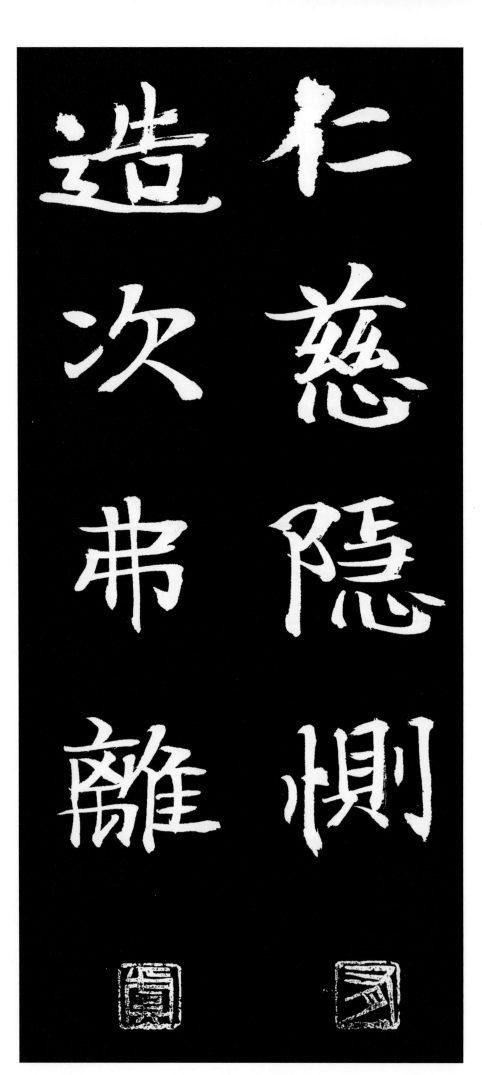

仁 어질
인

慈 사랑할
자

隱 불쌍히여김
숨을
은

惻 불쌍히여김
불쌍할
슬플
측

造 잠깐
지을
조 버금
차 금

次 아닐
불

弗 떠날
리

離

仁慈隱惻
造次弗離

인자仁慈하고 측은惻隱하게
여기는 마음은,
잠시暫時라도 떠나서는 안 된다.

節義廉退 顚沛匪虧

절개마디 절
옳을 의
청렴할 렴
물러날 퇴

엎어질 전
자빠질 패
아닐 비
이지러질 휴

절개節槪와 의리義理와
청렴淸廉과 물러남은,
엎어지고 자빠져도 이지러져서는 안 된다.

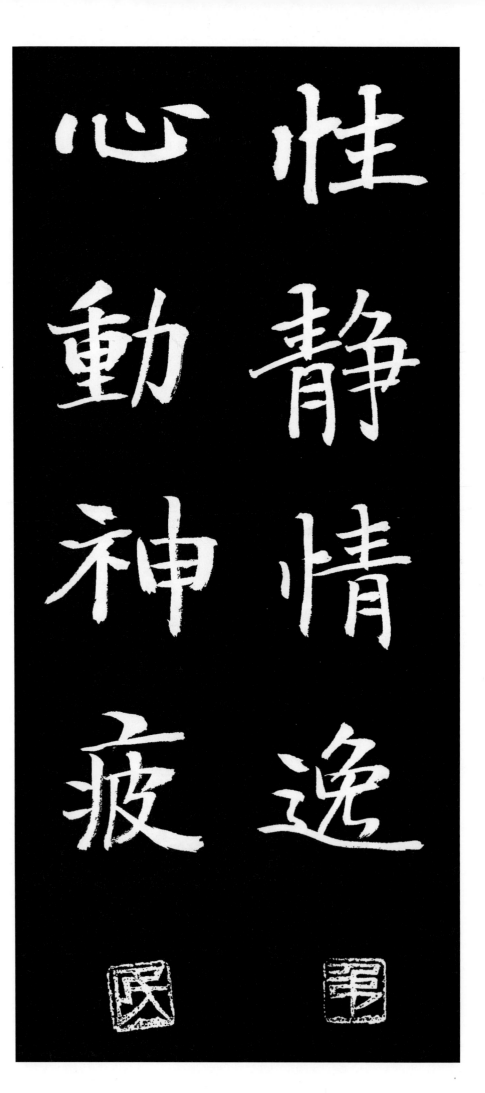

性 性품 성
靜 靜고요할 정
情 情뜻 정
逸 逸편안할 일

心 心마음 심
動 動움직일 동
神 神정신 귀신 신
疲 疲고달플 피

성품性品이 고요하면
감정感情이 편안便安하고、
마음이 흔들이면 정신情神도
피로疲勞해진다。

守眞志滿　逐物意移

守　지킬수
眞　참진
志　뜻지
滿　가득할만

逐　쫓을축
物　물건물
意　뜻의
移　옮길이

참된 것을 지키면 뜻이
충만充滿해지고,
물질物質을 쫓으면 생각이 옮겨진다.

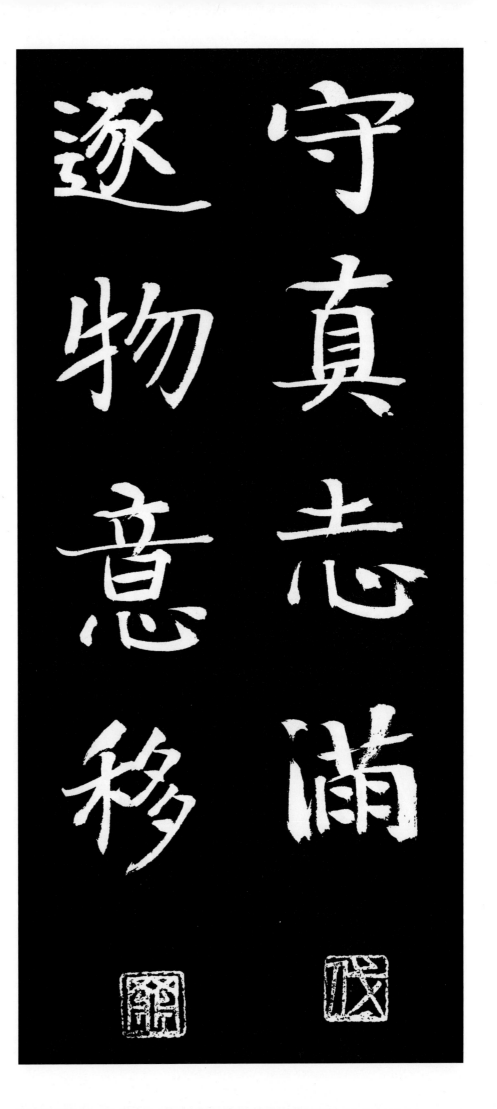

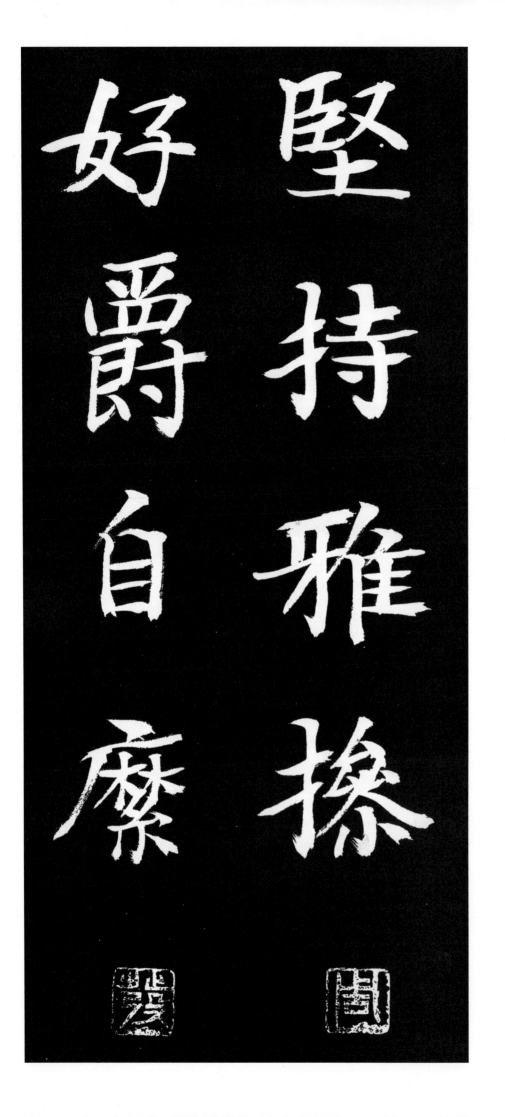

堅持雅操
好爵自縻

堅 굳을건 지를 가질지 질을 잡을지 바를아 조조 지조를 조잡을
雅
操

好 좋을호 벼슬작 저절로 스스로 자 얽을 얽매
爵
自
縻

바른 지조志操를 굳게 가지면,
좋은 벼슬은 저절로 따른다。

- 51 -

都 邑 華 夏　東 西 二 京

都 도읍 도
邑 고을 읍
華 빛날 화
夏 여름 하

東 동녘 동
西 서녘 서
二 두 이
京 서울 경

화하華夏(중국中國)의 도읍都邑은,
동경東京과 서경西京 두 서울이다.

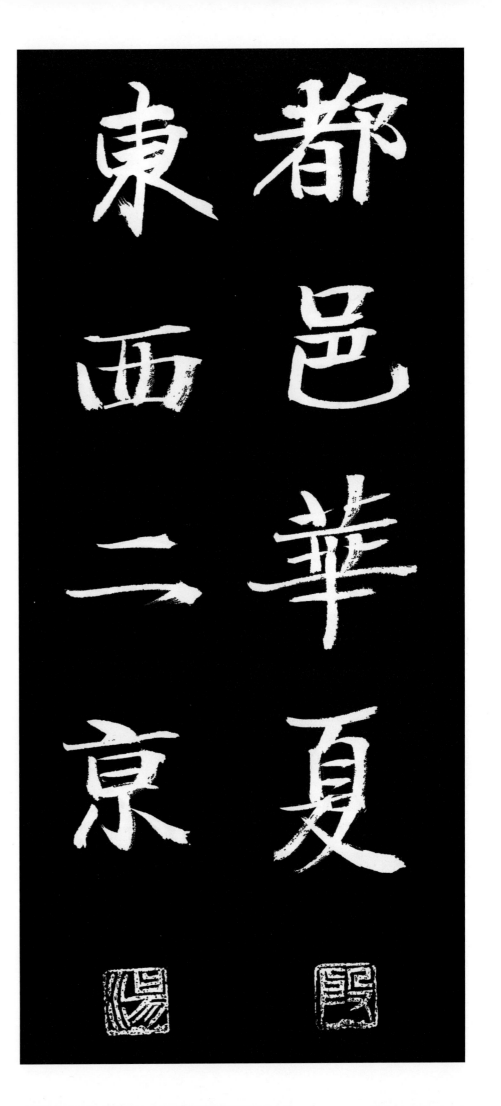

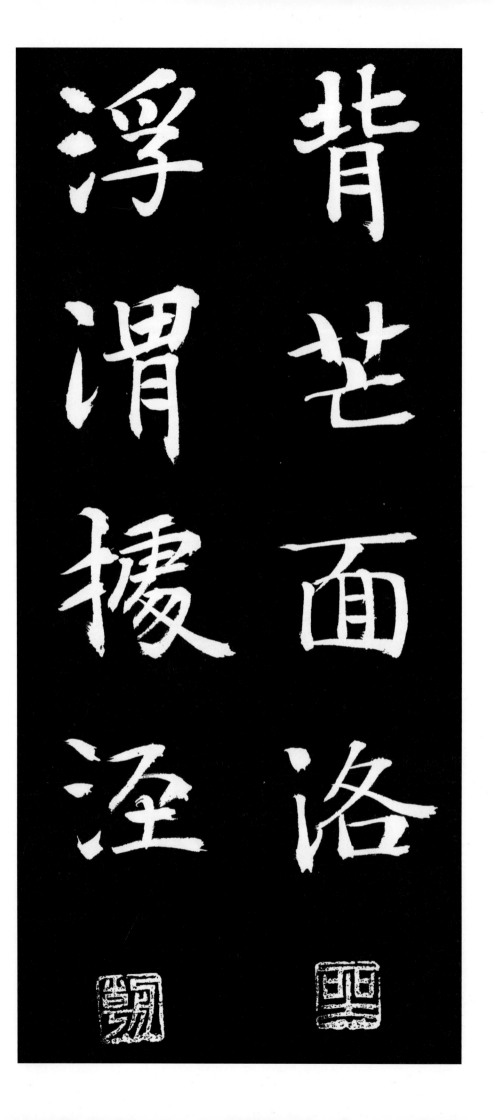

背 芒 面 洛 浮 渭 據 涇

背 등배
芒 까끄러기 망
面 얼굴 면
洛 낙수 락

浮 뜰부
渭 위수 물위
據 의지할 의거
涇 경수 물이름 경

북망산北芒山을 등지며
낙수洛水를 바라보고,
위수渭水가에 있으며 경수涇水를
의지依持하고 있다.

- 53 -

宮　殿　磐　鬱
집궁　전각전　너럭바위반　울창할울
　　　　　　　　　　창할울
　　　　　　　　　　답답할답

樓　觀　飛　驚
다락루　집,볼관　날비　놀랄경

궁궐宮闕과 전각殿閣은 빽빽하게
들어차 있고,
누각樓閣과 관대觀臺는
나는듯하여 놀랍다.

- 54 -

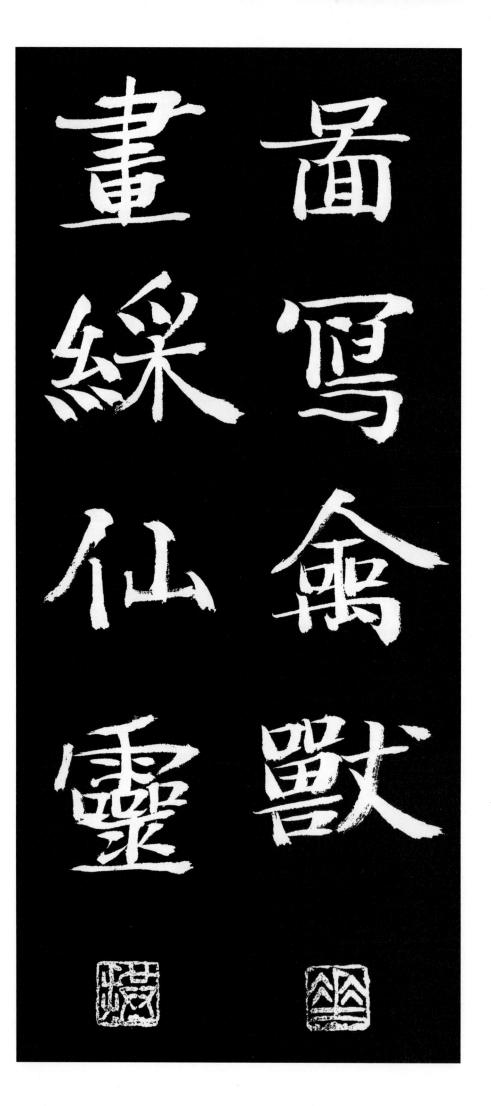

그림도 그릴쓸사 새금 짐승수
圖 寫 禽 獸

그림화 색채채 신선선 신령령
畫 綵 仙 靈

圖寫禽獸
畫綵仙靈

새와 짐승을 그림으로 그렸고,

신선神仙과 신령神靈을 그려
곱게 채색彩色하였다.

丙 舍 傍 啓　甲 帳 對 楹

남녘병　집사　곁방　열계　갑옷갑　휘장장　대할대　기둥영

丙舍傍啓 甲帳對楹

병사丙舍는 정전正殿 곁에 열려 있고,
갑장甲帳(화려한 장막帳幕)은
기둥 사이에 마주하고 있다.

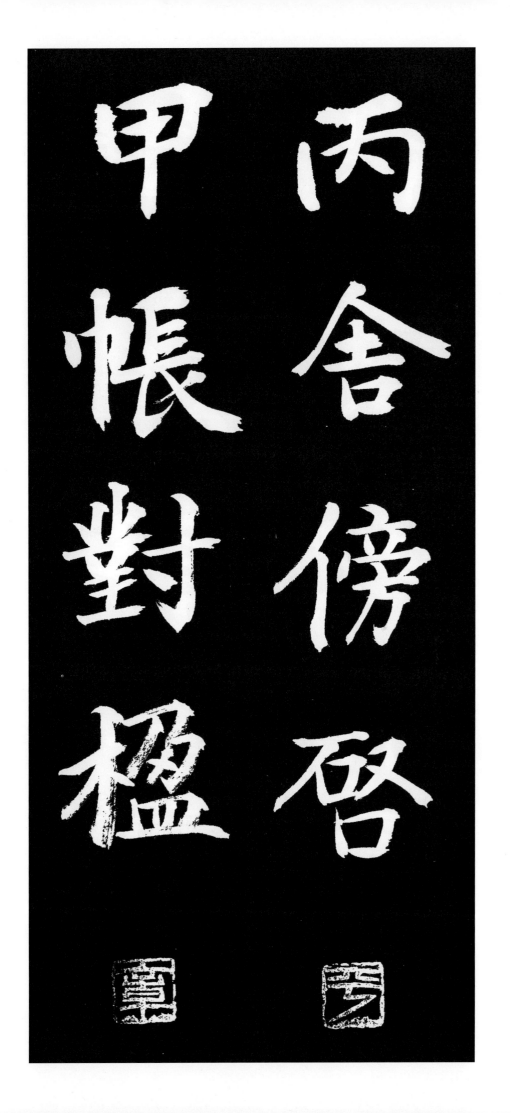

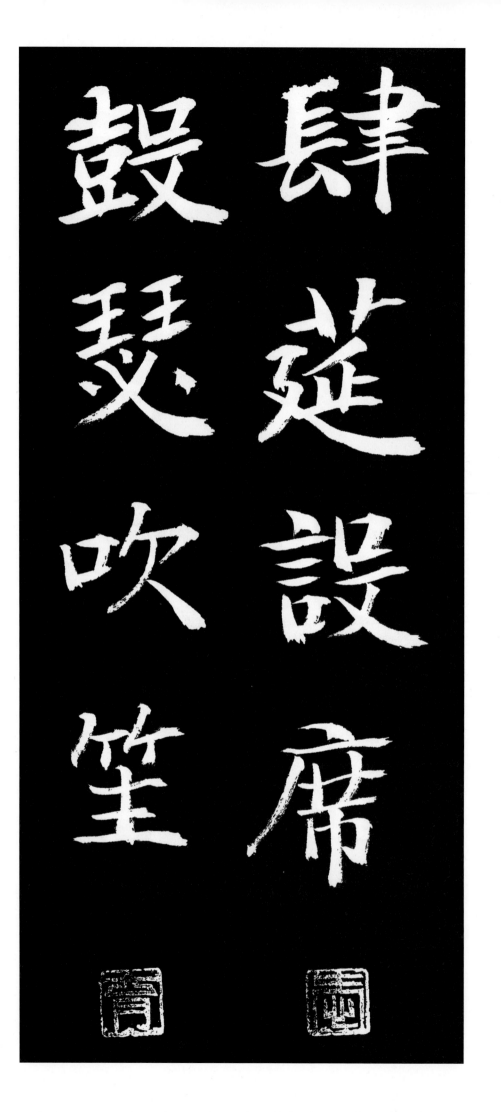

肆 베풀
사 자리연
筵 베풀
설 자리석
設
席

鼓 북고 비파슬
瑟 비파슬 불취
吹 불취 생황생
笙 생황생

자리를 펴고 방석方席을
진열陳列해 놓으며,
비파琵琶를 뜯고 생황笙簧을 분다.

升階納陛
되승 섬돌계 들일납 대궐섬돌폐
弁轉疑星
고깔변 구를전 의심할의 별성

升階納陛 弁轉疑星

계단을 올라 천자天子의
뜰에 들어가니,
고깔 움직이는 것을 별인가 의심한다.

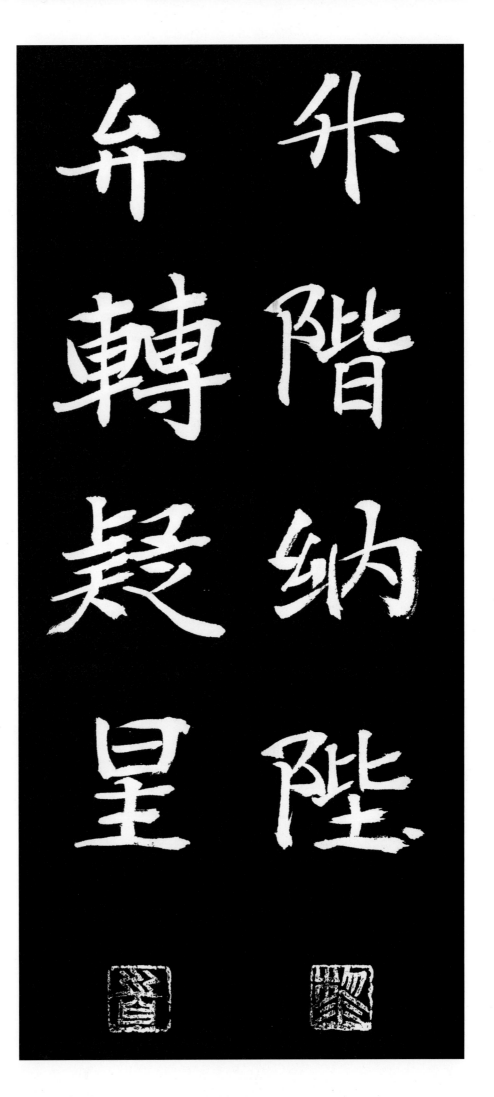

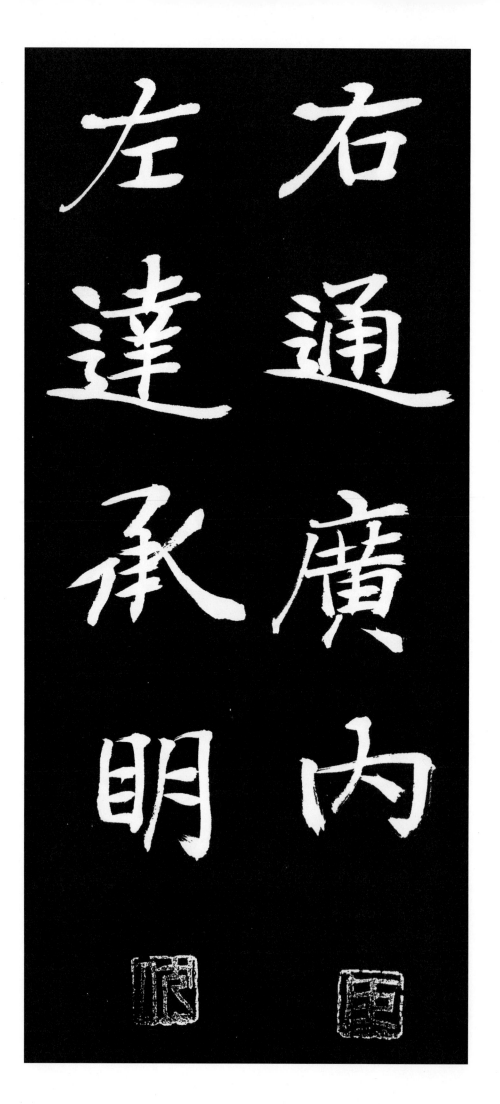

右通廣內 左達承明

오른우 통할통 넓을광 안내 왼좌 통할달 이을승 밝을명

오른쪽은 광내전廣內殿으로 통하고、
왼쪽은 승명려承明廬로 통한다。

既集墳典　亦聚群英

이미기　모을집　무덤분　책이름전　또역　모을취　무리군　뛰어날꽃부리영

이미　모을집　무덤분　법전　또역　모을취　무리군　꽃부리영

이미 삼분三墳과 오전五典을 모으고,
또한 수많은 영재英才들도 모았다.

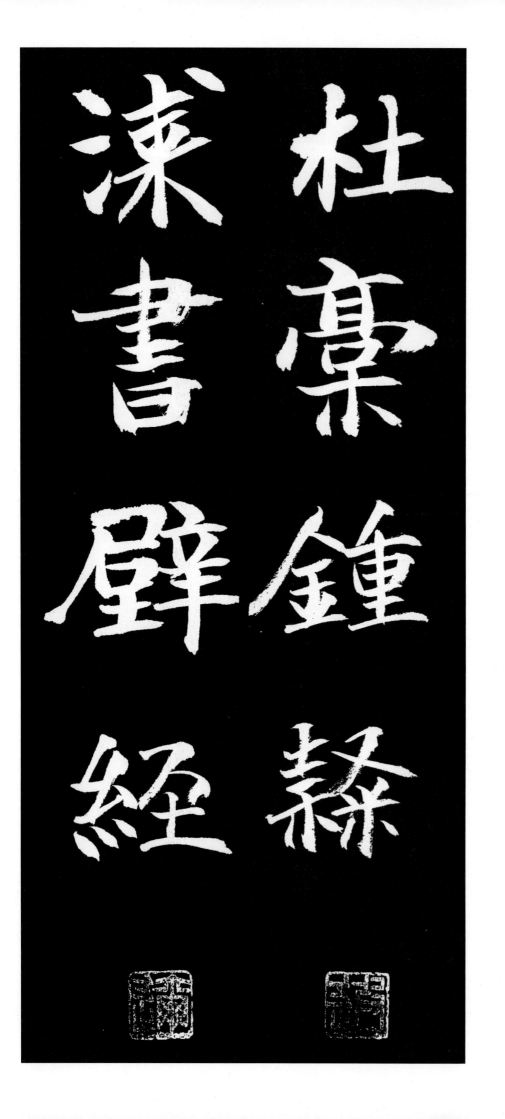

杜 성,막을
　성두
豪 원고
　볏짚
鍾 쇠북
　종
隷 서체,종
　례

漆 옻칠할
　옻칠
書 글서
壁 벽벽
　벽
經 글,경서
　경

杜豪鍾隷

漆書壁經

글씨는 두조杜操의 초서草書와 종요鍾繇의
예서隷書가 있고,

글은 옻칠로 쓴 벽壁 속의 경서經書가
있다.

府 羅 將 相　路 挾 槐 卿

관청부 마을부 벌릴라 장수장 정승상　길로 낄협 회화나무괴 벼슬경

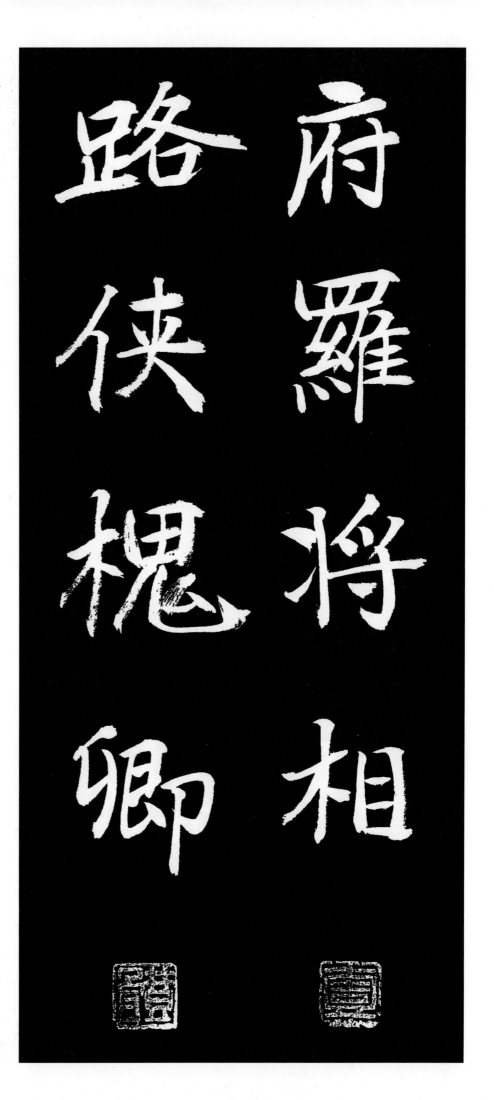

관부官府에는 장수將帥와
재상宰相이 벌려 있고,
길에는 삼공三公과 구경九卿이 늘어서 있다.

- 62 -

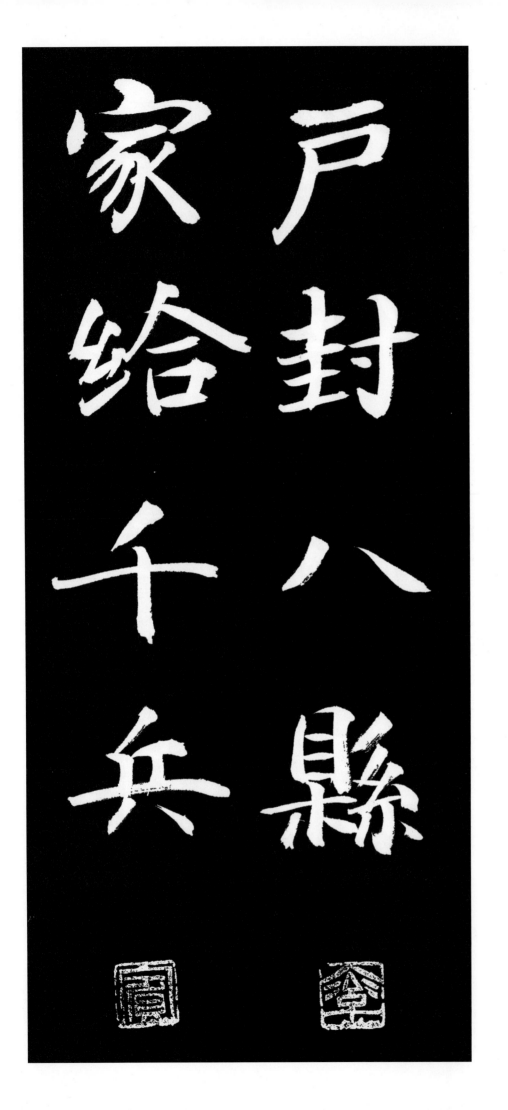

戶 집호 지게문
封 봉할 봉
八 여덟 팔
縣 고을 현

家 집가
給 줄급
千 일천 천
兵 군사 군병

여덟 고을의 민호民戶를 주어 공신공신功臣을 봉봉封하였고, 가家에는 천명의 병사兵士를 주었다.

高冠陪輦 驅轂振纓

높을고 갓관 모실배 수레련 몰구 바퀴곡 떨친진 갓끈영

높은 관관(冠冠)을 쓰고 임금의
수레를 모시니,
수레를 몰 때마다 끈이 흔들린다.

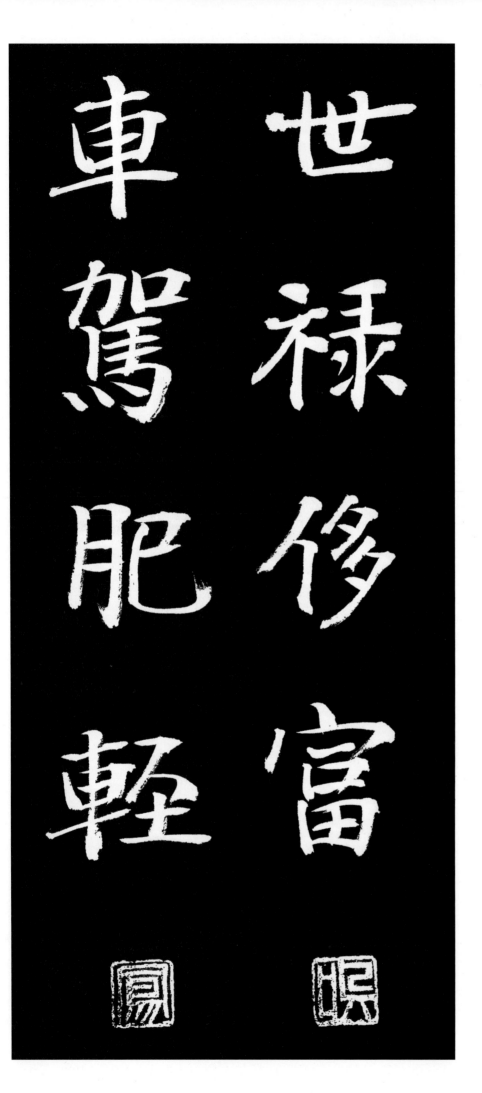

世祿侈富
車駕肥輕

대 인간 세
世 녹록
祿 사치할 사치
侈 부할 부
富

車 수레 거
駕 멍에 가
肥 살찔 비
輕 가벼울 경

대대代代로 녹록祿을 받아
사치奢侈하고 부유富裕하니,
말은 살찌고 수레는 가볍다.

策 功 茂 實

勒 碑 刻 銘

기록할꾀책 功공공 茂성할무 實열매실

勒새길굴레륵 碑비,비석비 刻새길각 銘명문새길명

공功을 기록記錄하여
실적實績을 성대盛大히 하고,
비碑를 새기고 명문銘文을 새겼다.

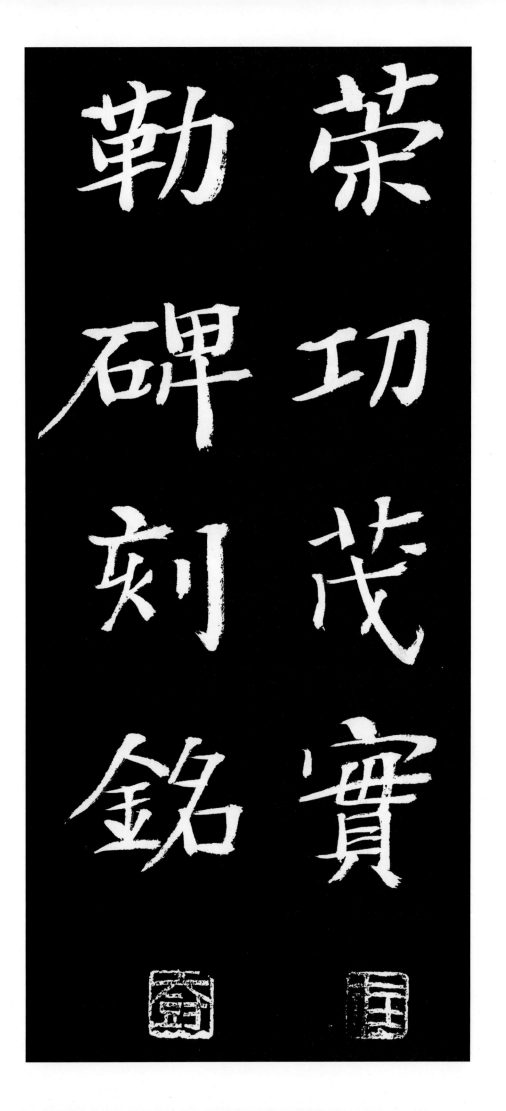

礎溪伊尹
佐時阿衡

돌반
시내
계저
이
만
다
스
릴
윤

礎溪伊尹

도울
좌
때
시
언
덕
아
저
울
대
형

佐時阿衡

반계 礎溪(강태공姜太公 여상呂尚)와 이윤伊尹은,

때를 도운 아형阿衡(재상宰相)이다。

奄宅曲阜　微旦孰營

큰득엄
문득엄
奄
집택
宅
굽을곡
曲
언덕부
阜
微
아닐미
작을미
旦
아침단
孰
누구숙
營
경영할영

곡부曲阜에 큰 집을 지으니,
단旦(주공周公)이 아니면
누가 경영經營 하였겠는가.

- 68 -

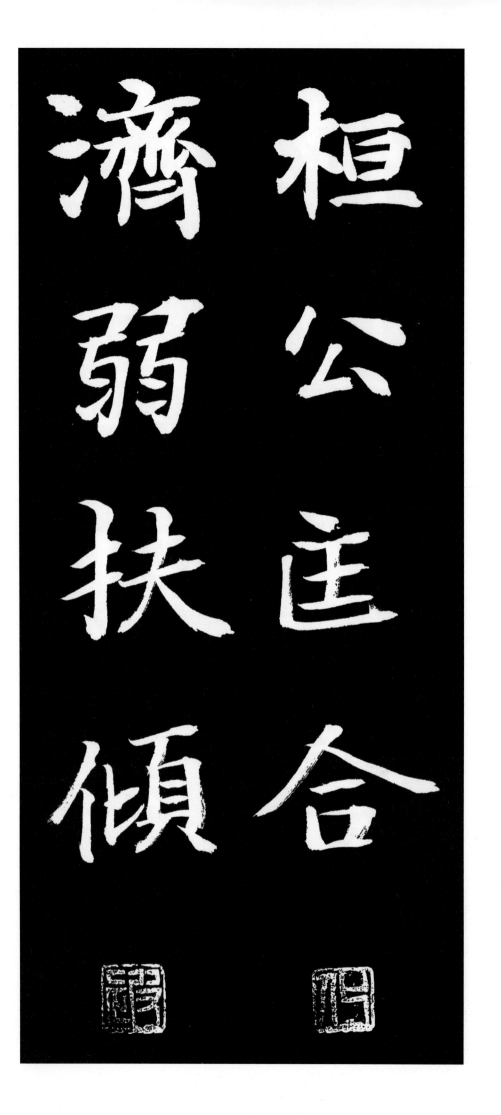

桓 셀환 귀공공 될변
公 공변공 바를광 모을
匡 합 모합
合

濟 건널제 제
弱 약할약 약
扶 도울부 울
傾 기울경 기

제齊나라 환공桓公은 천하天下를
바로잡고 규합糾合하여,
약한 자를 구제救濟하고
기우는 나라를 도와주었다.

綺 廻 漢 惠

說 感 武 丁

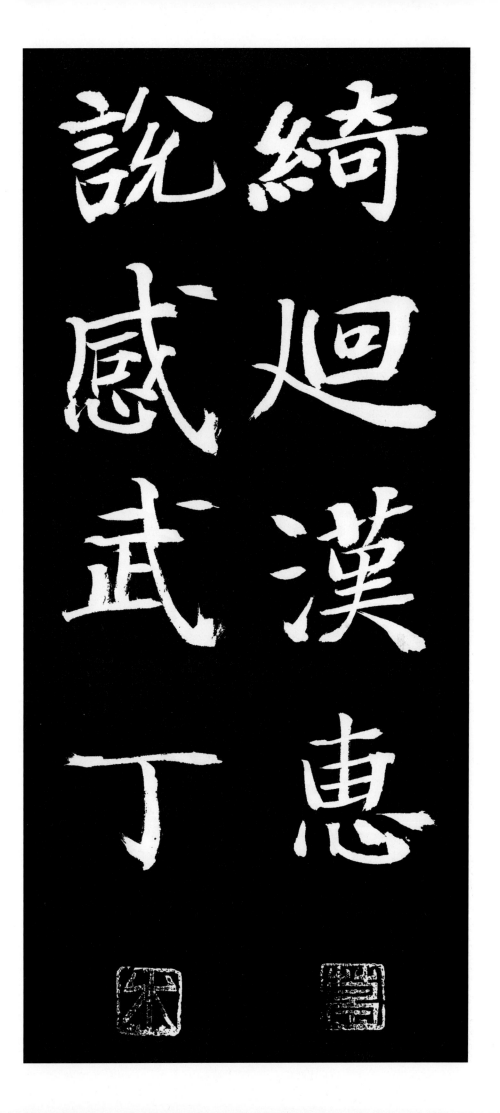

綺 비단 기
廻 돌아올 회
漢 한수 한
惠 은혜 혜

說 기쁠 열 / 말씀 설
感 느낄 감
武 호반 무
丁 장정 정

기리계綺里季는 한漢나라
혜제惠帝를 회복回復시켰고、
부열傅說은 꿈에 무정武丁
(상商나라 왕)을 감동感動시켰다。

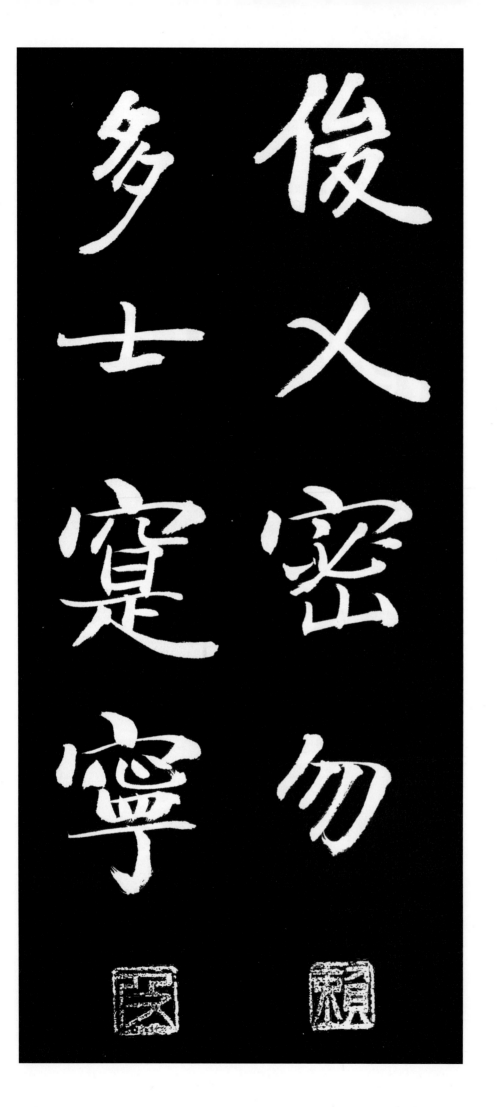

俊 준결
준

乂 어질
예

密 빽빽할
밀

勿 부지런히힘
쓰는모양
말 물

多 많을
다

士 선비
사

寔 참으로
식

寧 편안할
녕

준결俊傑과 재사才士가 부지런히 힘쓰고,
많은 선비가 있어 나라는
참으로 편안便安하였다.

晋 楚 更 霸

趙 魏 困 橫

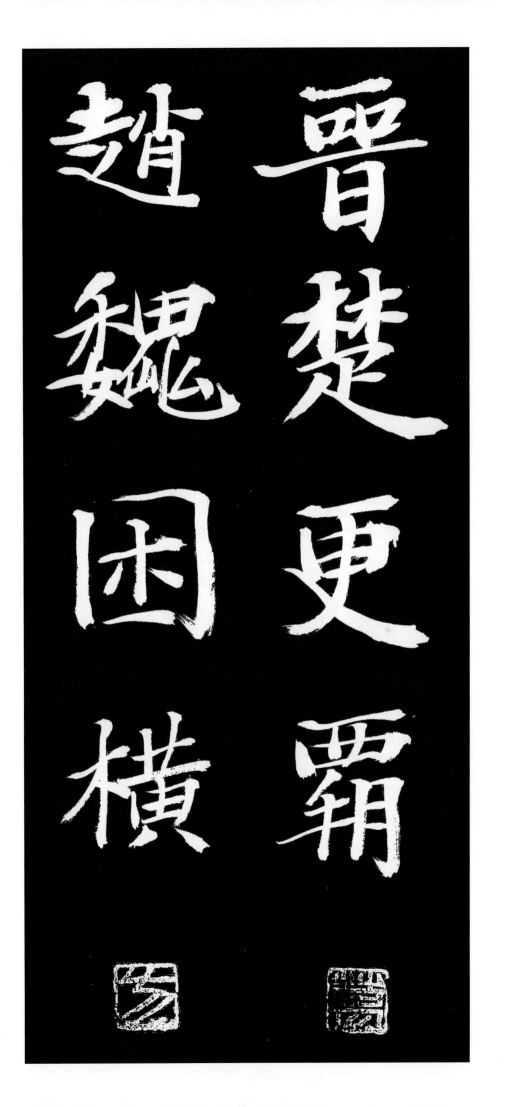

나라진 나라초 고칠경,다시갱 으뜸패

나라조 나라위 곤할곤 비낄가로횡

晋 楚 更 霸 趙 魏 困 橫

진晋과 초楚는 번갈아 패권霸權을 잡았고,
조趙와 위魏는 연횡連橫에
곤란困難을 겪었다.

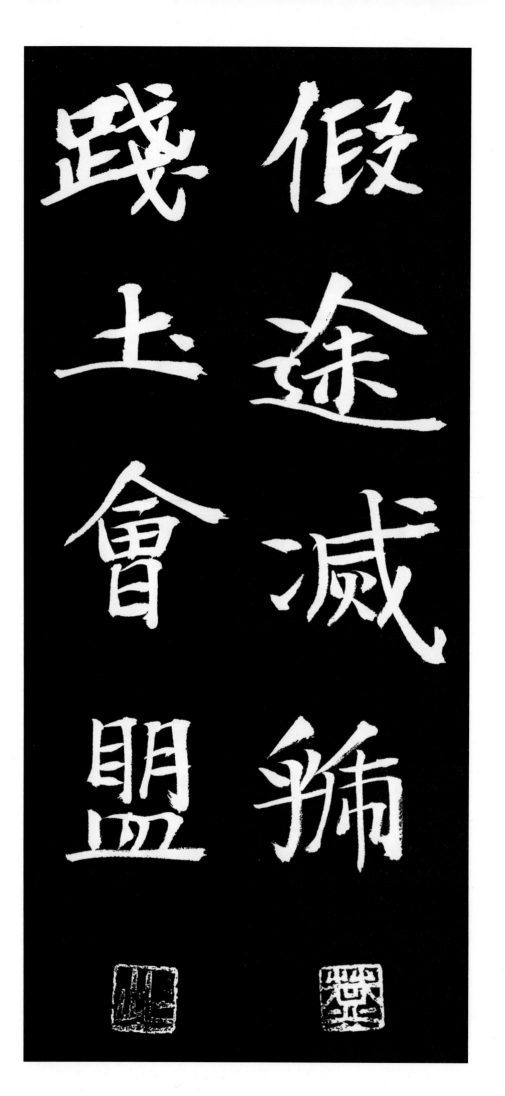

假 빌릴 거짓 가
途 길 도
滅 멸할 멸 나라 곡
虢

踐 밟을 천
土 흙 토
會 모일 회
盟 맹세할 맹

假
途
滅
虢
踐
土
會
盟

길을 빌려 괵 나라를 멸망滅亡시키고,
천토踐土에 모여 맹세盟誓하였다.

- 73 -

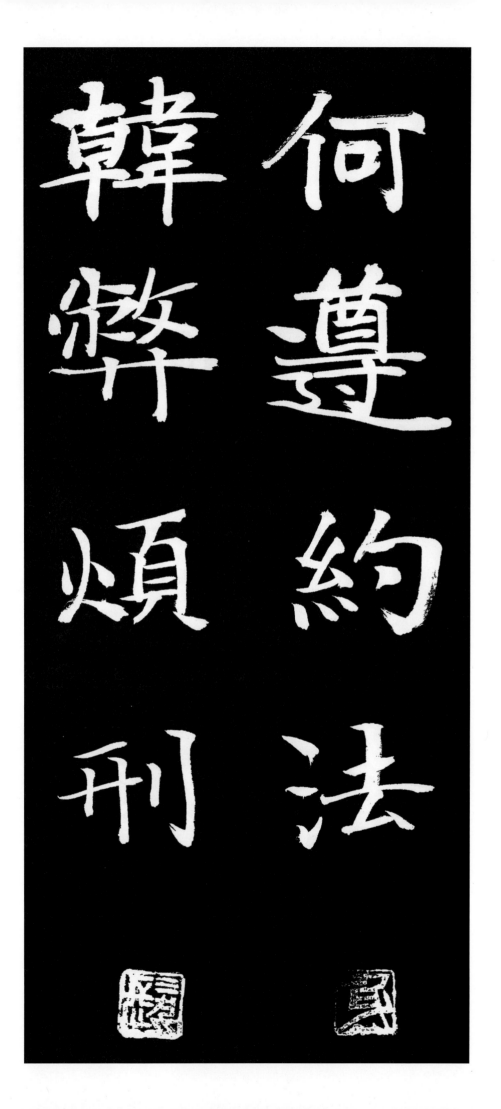

何 遵 約 法 韓 弊 煩 刑

어찌하 좇을준 간략할약 법법 나라한 해질폐 번거로울번 형벌형
　　　 　　 요약할약 　　 한 폐 번 형

何遵約法 韓弊煩刑

소하蕭何는 약법삼장約法三章을 따랐고, 한비韓非는 번잡煩雜한 형벌刑罰에 피폐疲弊해졌다.

起翦頗牧 用軍最精

宣 威 沙 漠 馳 譽 丹 青

베풀선 위엄위 모래사 아득할막 달릴치 기릴예 붉을단 푸를청

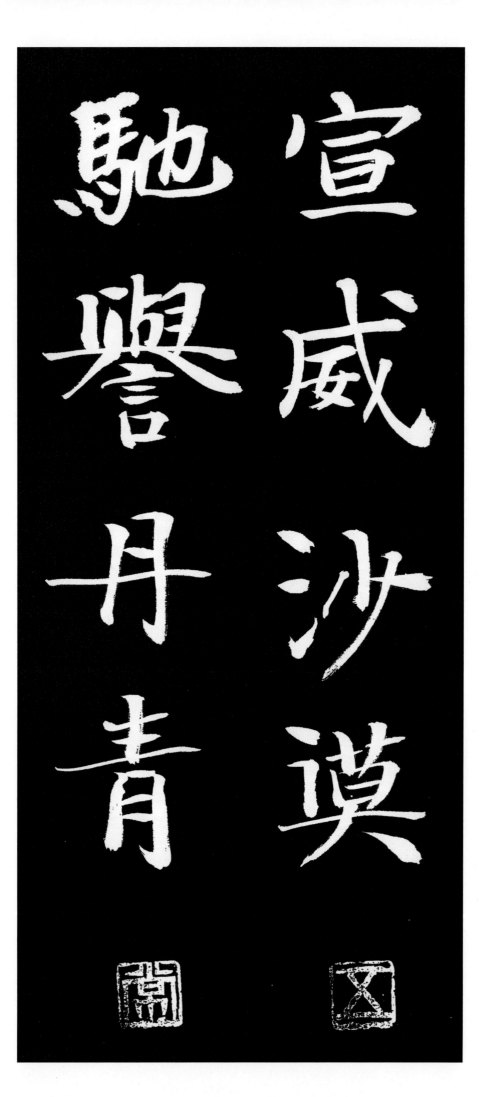

사막沙漠에까지 위엄威嚴을 선양宣揚하고,
명예名譽를 드날렸다.
채색彩色으로 얼굴을 그려

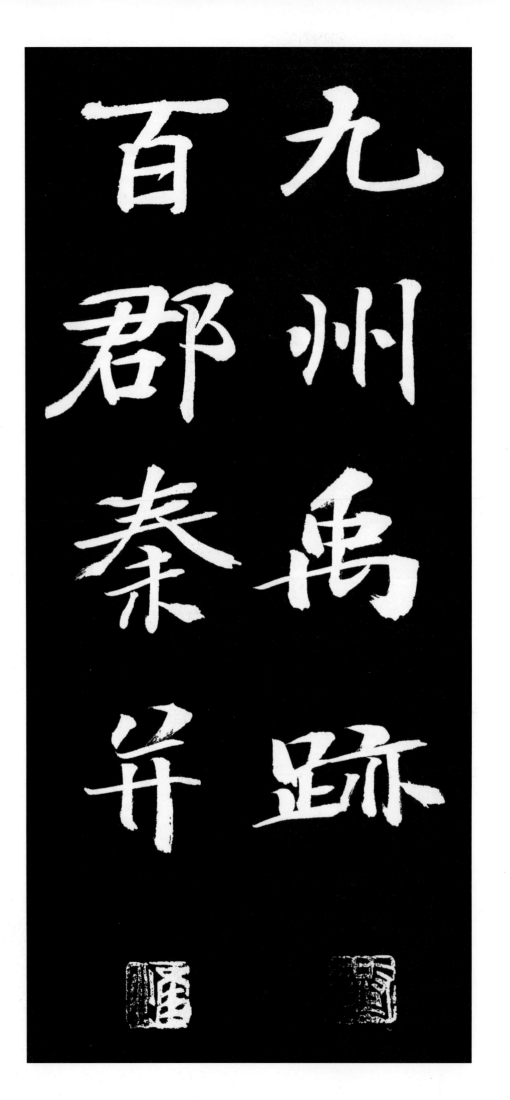

九州禹跡
百郡秦幷

九州禹跡 百郡秦并

아홉 구
고을 주
임금 우
자취 적

일백 백
고을 군
나라 진
아우를 병

을 주
우임금 우
적
백
군
진
우를 병

구주九州를 분별한 것은
우왕禹王의 자취요,
백군百郡은 진秦나라가 합병合併한 것이다.

- 77 -

嶽 宗 恒 岱　禪 主 云 亭

큰 산악　마루종　항상항　뫼대　터닦을선　임금주　이를운　정자정

오악五嶽은 항산恒山과 대산岱山을
종주宗主로 하고,
봉선封禪(제사의 이름)은 운운산云云山과
정정산亭亭山에서 주로 하였다.

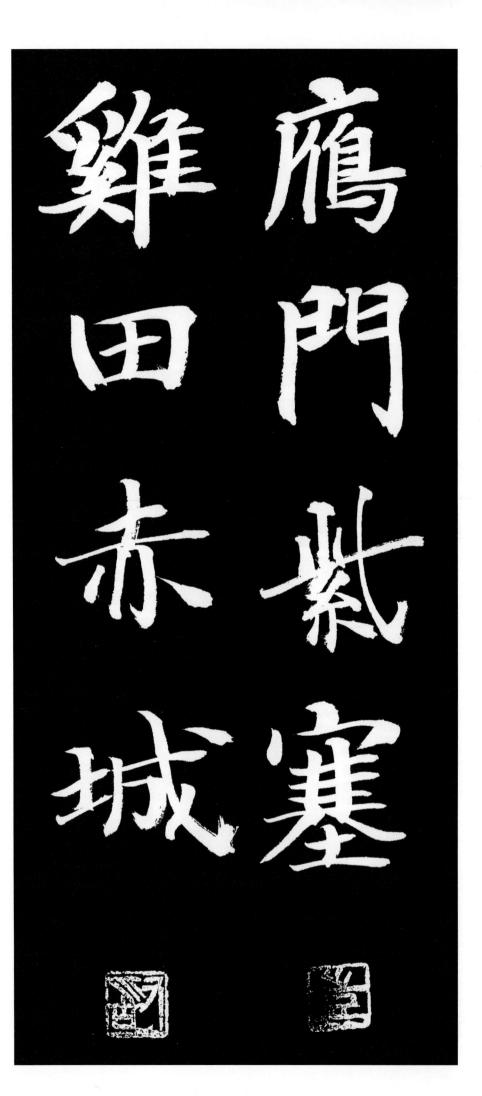

鴈 기러기 門 문문 紫 붉을자 塞 변방새
門 문문 雞 닭계 田 밭전 赤 붉을적 城 재성
鴈 기러기
門
紫
塞
雞
田
赤
城

안문산鴈門山과
자새紫塞(만리장성 萬里長城)가 있고、
계전雞田과 적성赤城이 있다。

昆池碣石 鉅野洞庭

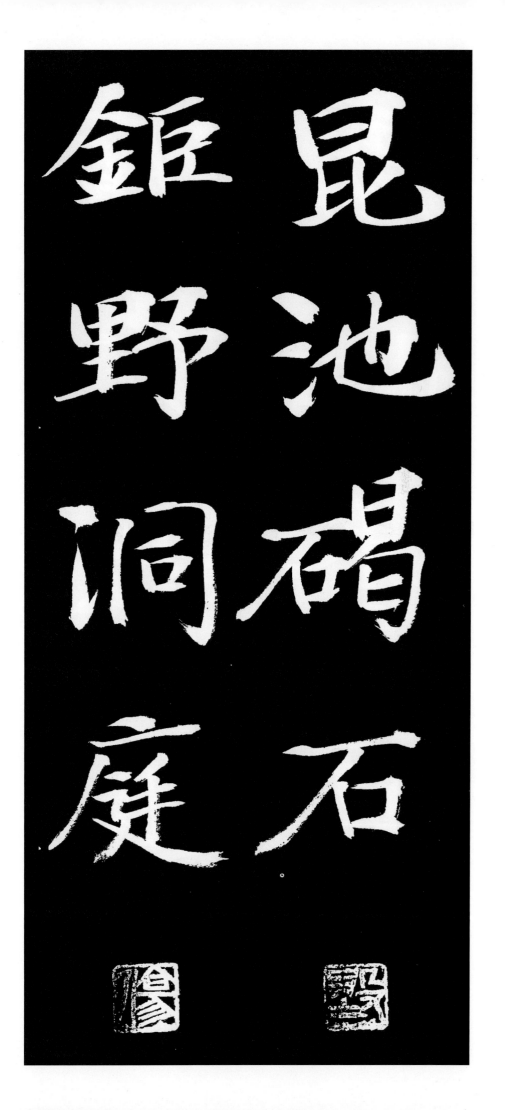

昆 池 碣 石 鉅 野 洞 庭
만곤 못지 비갈 돌석 클거 들야 골동 뜰정

곤명지昆明池와 갈석산碣石山이 있고,
거야鉅野와 동정호洞庭湖가 있다.

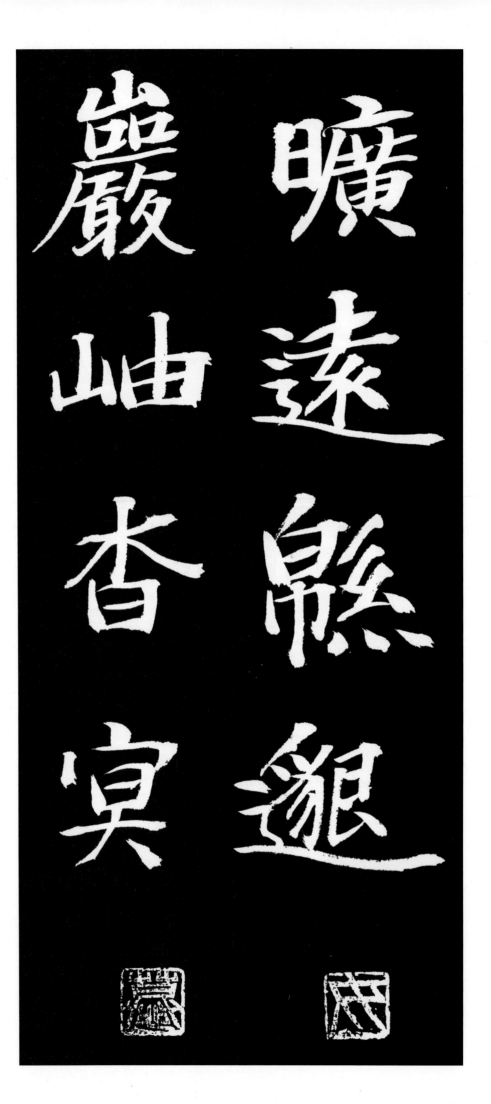

曠 빌 광　멀 멀 원
遠 이을 면,솜　멀 막
綿
邈

巖 바위 암
岫 멧부리 수
杳 아득할 묘
冥 어두울 명

曠
遠
綿
邈

巖
岫
杳
冥

산천山川은 넓고 멀리 아득하게 이어졌으며, 큰 바위와 산봉우리가 묘연杳然하고 아득하다.

治 本 於 農　務 茲 稼 穡

- 82 -

治 다스릴치
本 근본본
於 어조사어
農 농사농
務 힘쓸무
茲 이자
稼 심을가
穡 거둘색

정치政治는 농사農事를 근본根本으로 하니

이에 심고 거두는 일에 힘쓰게 하였다。

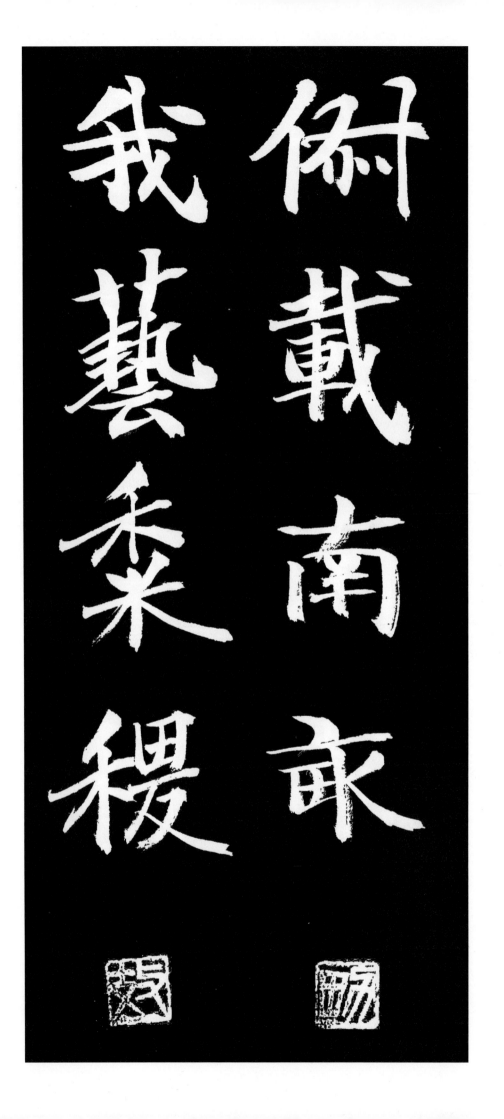

俶 비로소
숙
載 일할을
실재
南 남녘
남
畮 이랑
무

我 나
아
藝 심을
심재주예
黍 기장
서
稷 피
직

俶載南畮

我藝黍稷

비로소 남쪽 밭에서 일을 하고,

우리는 기장과 피를 심었다.

稅 熟 貢 新
勸 賞 黜 陟

구실 세 익을 숙 바칠 공 새 신
권할 권 상줄 상 내칠 출 오를 척

익은 곡식穀食에 부세賦稅하고
햇것을 공물貢物로 바치며,
상賞을 주어 권면勸勉하며 내치기도하고
올리기도 하였다.

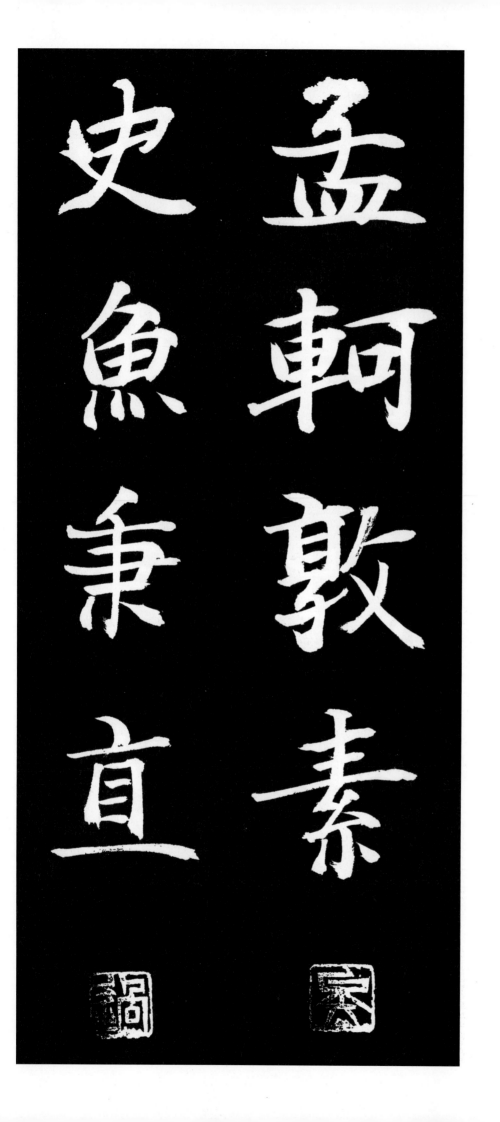

孟 맏맹 수레가 도타울돈 바탕,흴
軻 수레 가
敦 도타울 돈
素 바탕,흴 소

史 역사 사
魚 물고기 어
秉 잡을 병
直 곧을 직

孟軻敦素
史魚秉直

맹가孟軻는 바탕을 두텁게 하였고,

사어史魚는 올곧음을 끝까지 지켰다.

庶 幾 中 庸　勞 謙 謹 勅

거의　여러　가까울　몇　가운데　중할　수고로울　겸손할　삼갈　신칙할
의　서　울　기　데　용　울　겸　근　칙

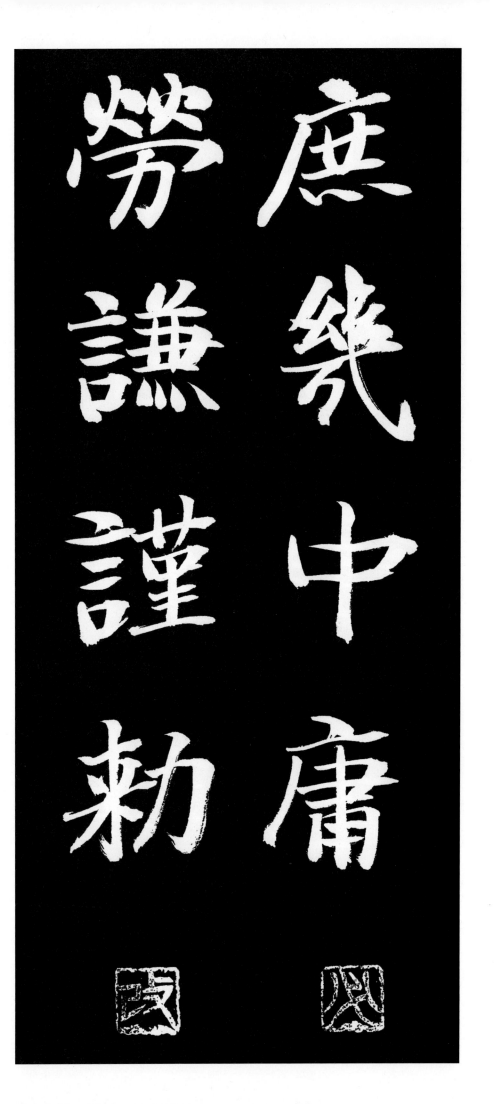

거의 중용中庸에 가까우려면,
근로勤勞하고 겸손謙遜하고
삼가고 신칙愼勅해야 한다.

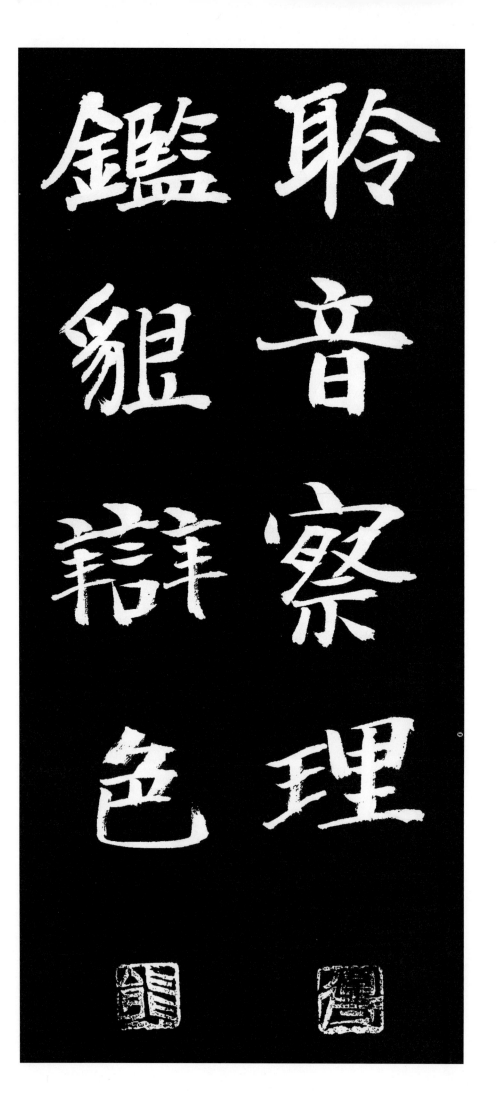

聆音察理
鑑貌辯色

목소리를 듣고 이치理致를 살피며,

모양을 보고 기색氣色을 분별分別한다.

貽 貽
厥 厥
줄 끼칠 嘉 嘉
이 이 猷 猷
그 궐
아름다울 가 勉 勉
꾀 유 其 其
힘쓸 면 그 기 祗 祗
공경 지 植 植
심을 식

그 훌륭한 계책計策을 물려주니、
공손히 좋은 도道를 심기에 힘써야 한다。

貽
厥
- 88 -

省躬譏誡
寵增抗極

省 살필성
躬 몸궁
譏 나무랄기
誡 경계할계

살필
성
몸
궁
나무랄
살필
기
경계할
경계

寵 고일총
增 더할증
抗 막을겨룰항
極 다할극

고일
총
더할
증
막을
겨룰
항
다할
극

자신의 몸을 살피고 경계警戒하며,
임금의 총애寵愛가 더할수록
극極에 이름을 막아야 한다.

殆 辱 近 恥　林 皋 幸 即

위태할 태
욕될 욕
가까울 근
부끄러울 치

수풀 림
불알 고
바랄 행
나아갈 곧 즉

위태로움과 욕辱은 치욕恥辱에 가까우니,

숲 우거진 언덕으로 나가야 한다.

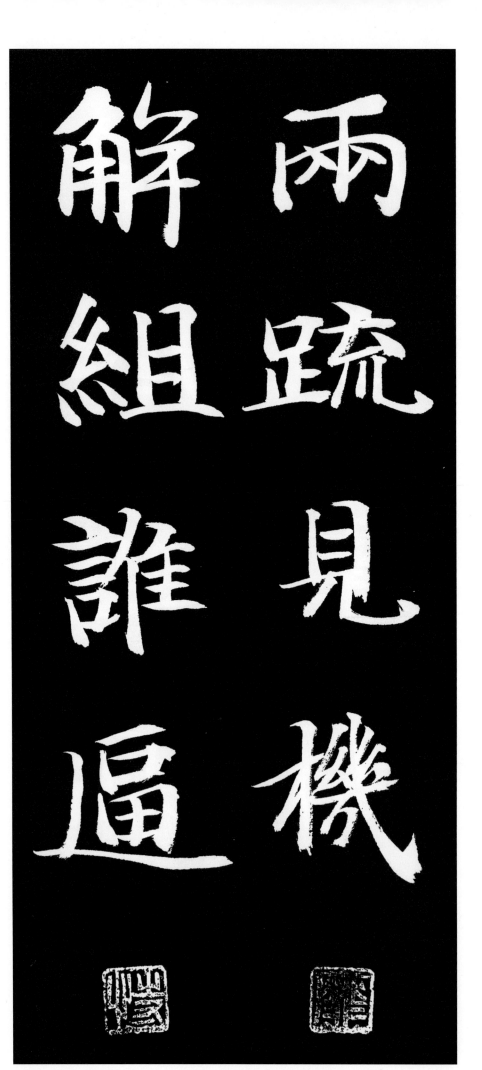

兩疏見機
解組誰逼

兩 두량
疏 성,성글 성소
見 볼견
機 기미,틀 기

解 풀해
組 끈,짤 조
誰 누구 수
逼 핍박할 핍

소광疏廣과 소수疏受는 낌새를 보고,

인끈을 풀었으니 누가 핍박逼迫하겠는가.

索居閑處

沈默寂寥

찾을 색
살 거
한가할 한
곳 처

잠길 침
잠잠할 묵
고요할 적
고요할 료

한가閑暇한 곳을 찾아 사니,

할 말이 없고 적막寂寞하고 고요하다.

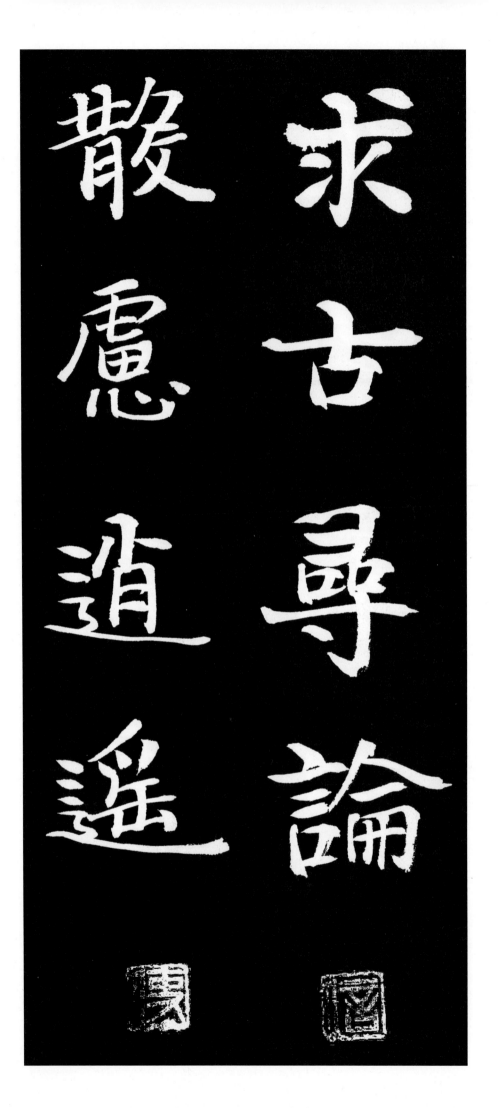

求^{구할구} 古^{옛고} 尋^{찾을심} 論^{의견의논할의론}

散^{흩을산} 慮^{생각려} 逍^{노닐거닐소} 遙^{노닐멀요}

求古尋論

散慮逍遙

옛 것을 구하여 의론議論을 찾으며,
잡된 생각을 버리고 소요逍遙한다.

欣 奏 累 遣　感 謝 歡 招

기쁠흔 欣
아뢸주 奏
더럽힐루 累
여러루
보낼견 遣

슬플척 感
물러날사 謝
사례할사
기쁠환 歡
부를초 招

기쁜 일은 아뢰고 더러움은
쫓아 보내면,
슬픔은 사라지고 기쁨이 온다.

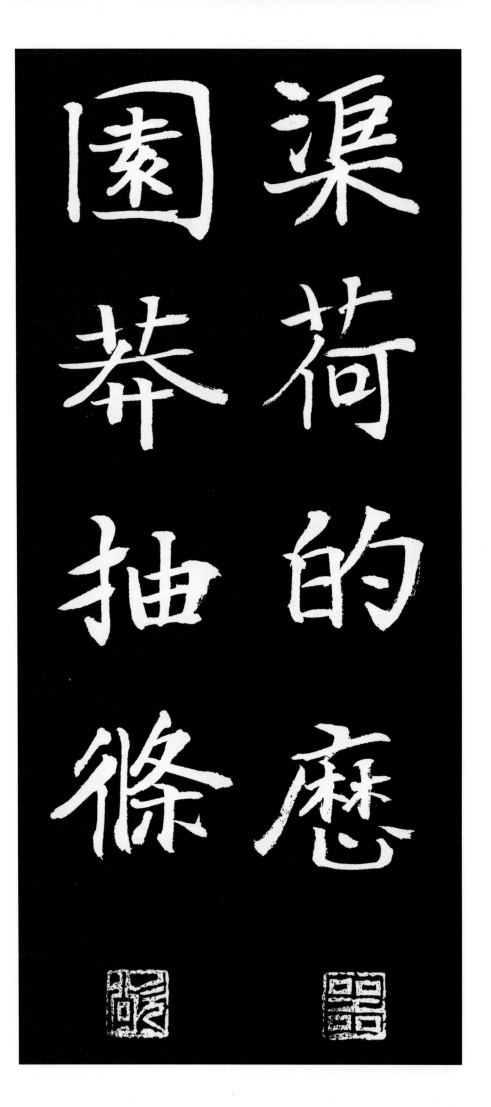

渠荷的歷
園莽抽條

渠 개천거
荷 연꽃하
的 밝을적
歷 지낼력

을과녁
적
역력할
역

渠 도랑의 연꽃은 곱고 선명鮮明하며,

園 동산원
莽 풀망
抽 뺄추
條 가지조

동산
원
풀망
빼추
가지
조

동산의 풀은 가지가 뻗어 오른다.

枇杷晚翠
梧桐早彫

비파나무 비
비파나무 파
늦을 만
푸를 취

오동나무 오
오동나무 동
이를 조
새길 조

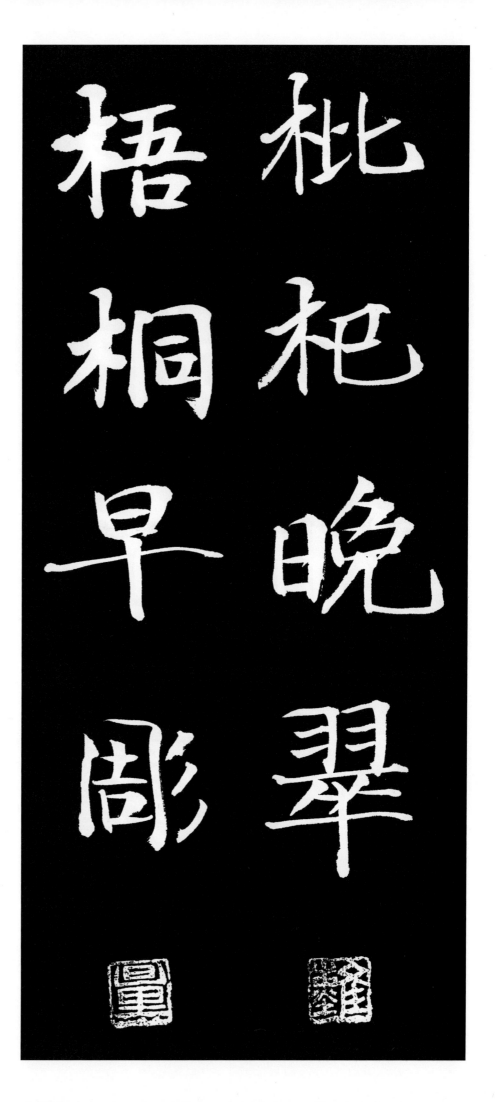

비파枇杷나무 잎은 늦게까지 푸르고,
오동梧桐잎은 일찍 감치 시든다.

- 96 -

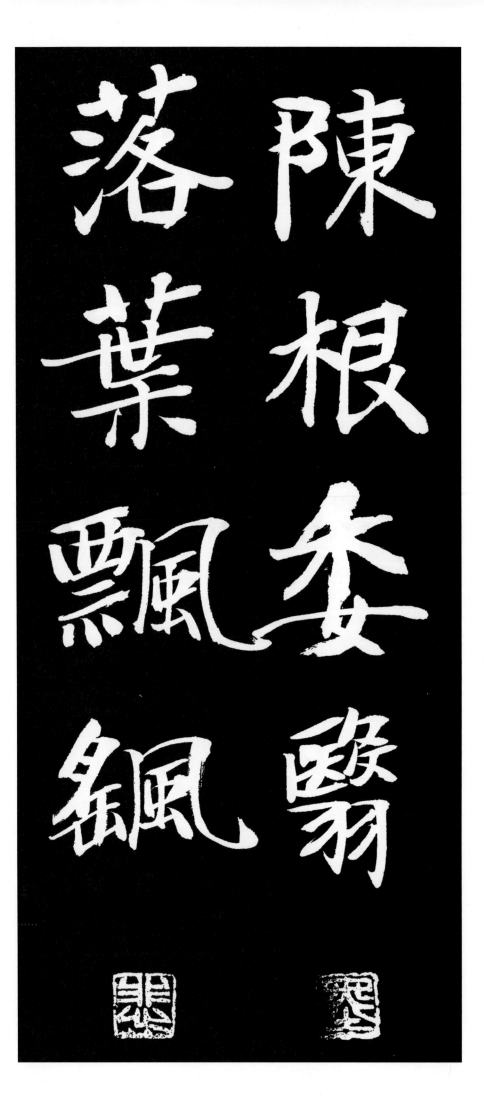

陳 묵을 진 뿌리 근
根 시들 맡길
委 말라죽을 가릴
翳 예

落 떨어질 락
葉 잎사귀 엽
飄 나부낄 표
颻 나부낄 요

묵은 뿌리는 시들어 말라 죽고,

낙엽落葉은 이리저리 흩날린다.

- 97 -

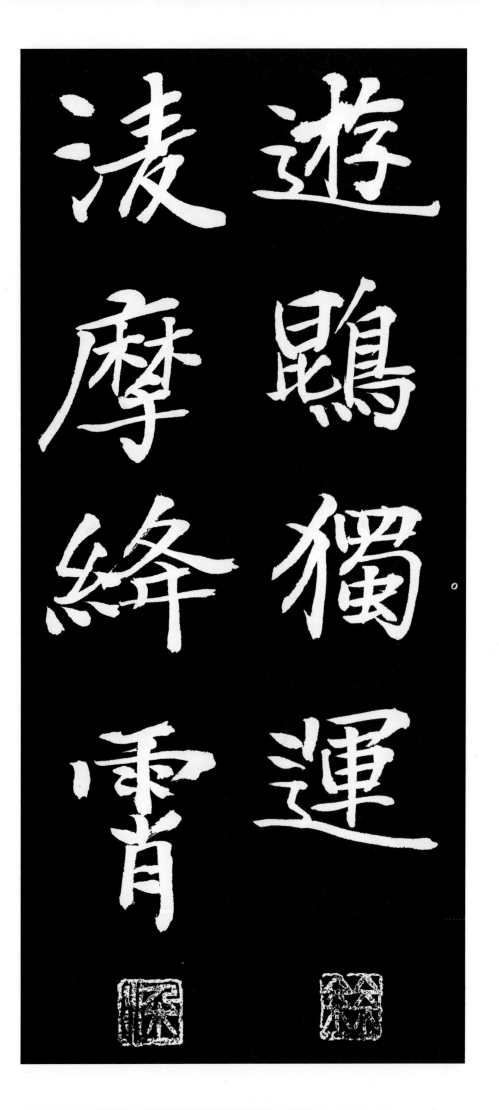

곤어(鵾魚)는 홀로 바다에서 놀다가,
붕새 되어 붉은 하늘을 업신여기듯 난다.

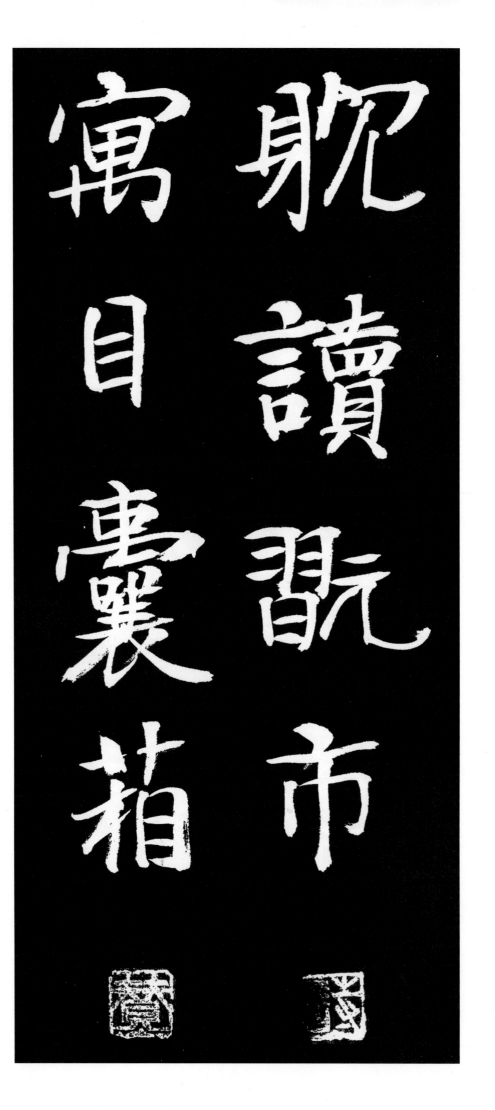

耽 즐길 탐 讀 읽을 독 翫 구경할 완 市 저자 시 寓 붙일 우 目 눈 목 囊 주머니 낭 箱 상자 상

글 읽기를 즐겨 저자에서 책冊을 보니, 눈을 붙이면 주머니나 상자箱子에 넣는 것 같다.

易 輶 攸 畏
쉬울이 가벼울유 바유 두려워할외

屬 耳 垣 墻
붙일속 귀이 담원 담장
붙일 귀이 담장장

易輶攸畏
屬耳垣墻

말을 쉽고 가볍게 하는 것을
군자君子가 두려워하는 바이니,
귀가 담장에도 붙어있기 때문이다.

- 100 -

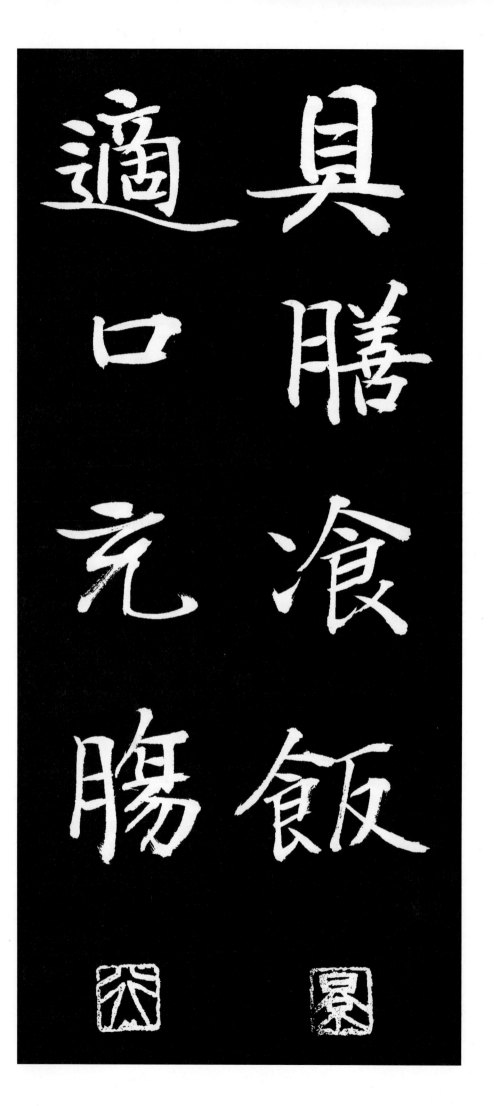

具 갖출 구
膳 반찬 선
湌 밥손
飯 밥 반

適 맞을 적
口 입 구
充 채울 충
腸 창자 장

반찬飯饌을 갖추어 밥을 먹고,

입에 맞추어 배를 채운다。

飽 飫 享 宰

배부를 포
배부를 어
드릴 향
잡을 제밀 재상 재

飢 厭 糟 糠

주릴 기
만족할 염 싫을 염
술지게미 조
겨 강

배부르면 고기 요리도 물리고,
굶주리면 술지게미와 쌀겨도
달갑게 먹는다.

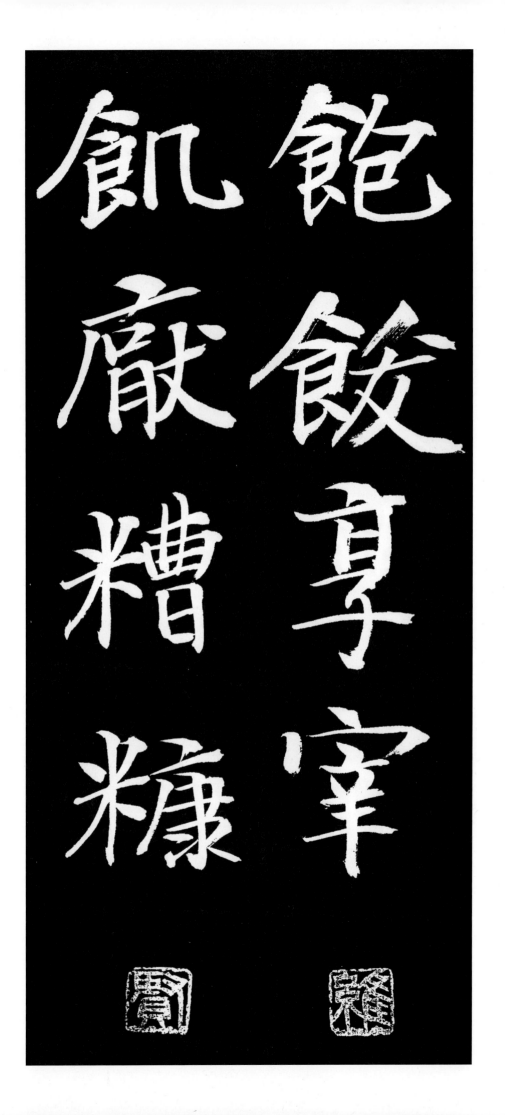

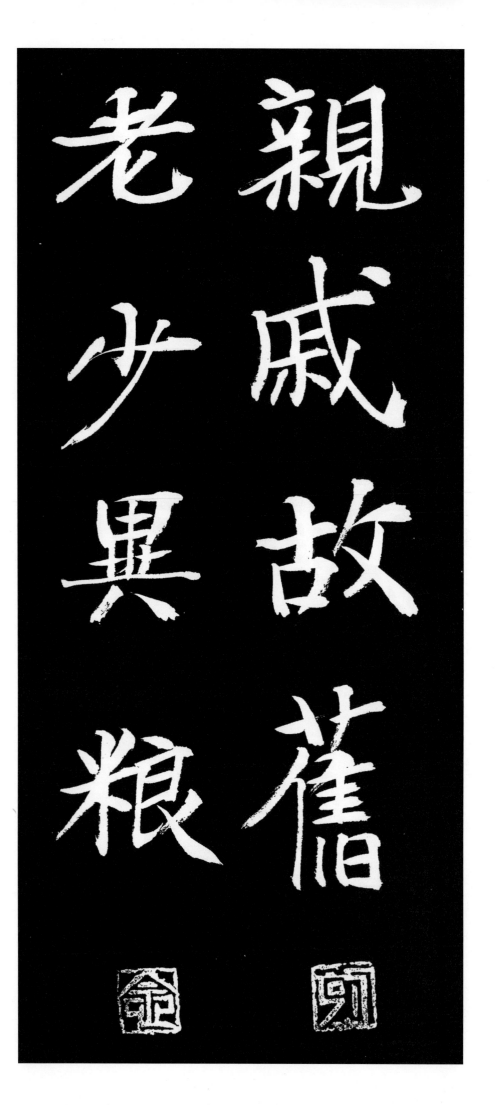

親戚故舊

親 할 친 친 레 구 겨 척 구 친 연 고 친 옛 구

老 少 異 糧

늙 을 로 젊 을 소 다 를 이 먹 양 량

친척親戚과 어릴 적 친구親舊는, 늙고 젊음에 따라 음식飮食을 다르게 한다.

妾御績紡　侍巾帷房

- 104 -

妾 첩첩 모실어
御 모실어
績 길쌈적
紡 길쌈방

侍 모실시
巾 수건건
帷 장막유
房 방방

첩妾과 시녀侍女는 길쌈을 하고,
휘장揮帳친 안방에서
수건手巾을 들어 시중든다。

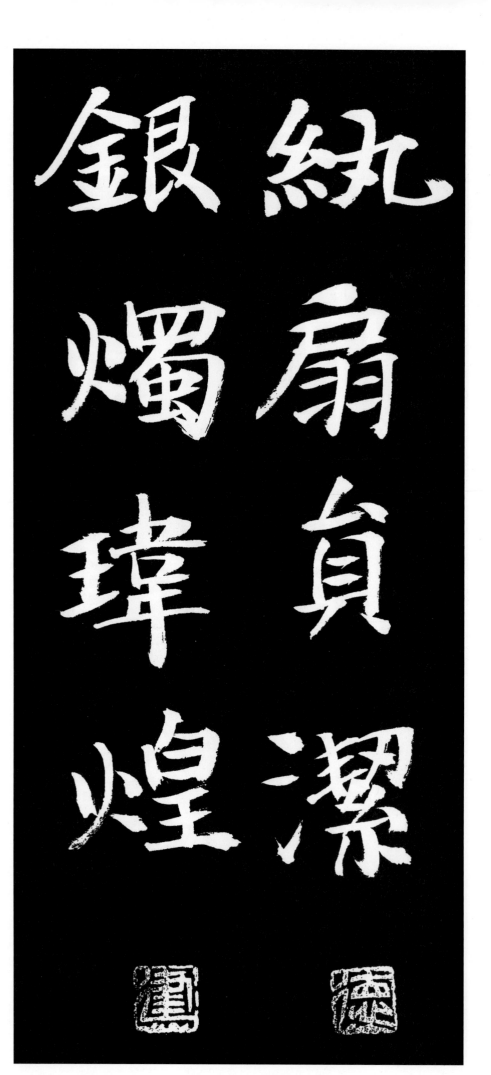

紈扇員潔
銀燭煒煌

紈 흰비단 환
扇 부채 선
員 관원 원
潔 맑을 결
銀 은 은
燭 촛불 촉
煒 빛날 위
煌 빛날 황

흰 비단緋緞 부채는 둥글고 깨끗하며,
은빛 촛불은 환하게 빛난다.

晝 眠 夕 寐　籃 笋 象 牀

<ruby>晝<rt>낮 주</rt></ruby> <ruby>眠<rt>잘 면</rt></ruby> <ruby>夕<rt>저녁 석</rt></ruby> <ruby>寐<rt>잘 매</rt></ruby>　<ruby>籃<rt>쪽람</rt></ruby> <ruby>笋<rt>죽순 순</rt></ruby> <ruby>象<rt>코끼리 상</rt></ruby> <ruby>牀<rt>평상 상</rt></ruby>

낮에 졸고 밤에 자니,
푸른 대와 상아象牙로 꾸민 침상寢牀이다。

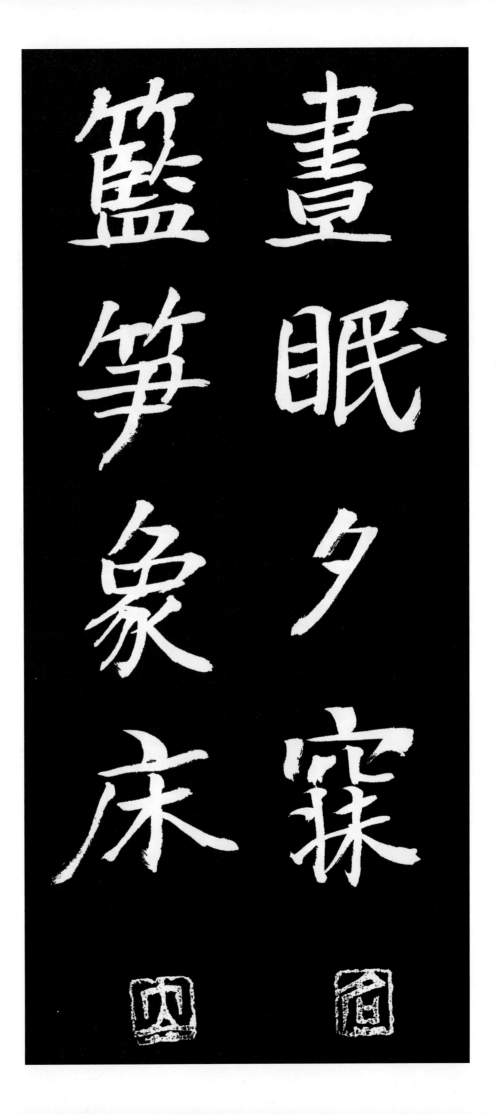

絃 줄현 노래가 술주 잔치연
歌 노래가
酒 술주
讌 잔치연 접이접 잔배 들거 잔상
接 할을
杯 잔배
舉 들거
觴 잔상

거문고를 타며 노래하고 술로 잔치하며,
잔을 잡고 두 손으로 들어 권한다.

矯 手 頓 足 悅 豫 且 康

들 바로잡을교 손 수 구를 조아릴돈 발족

기쁠열 기쁠미리예 또차 편안할강

손을 들고 발을 구르며 춤을 추니,

기쁘고 즐거우며 또 편안便安하다.

- 108 -

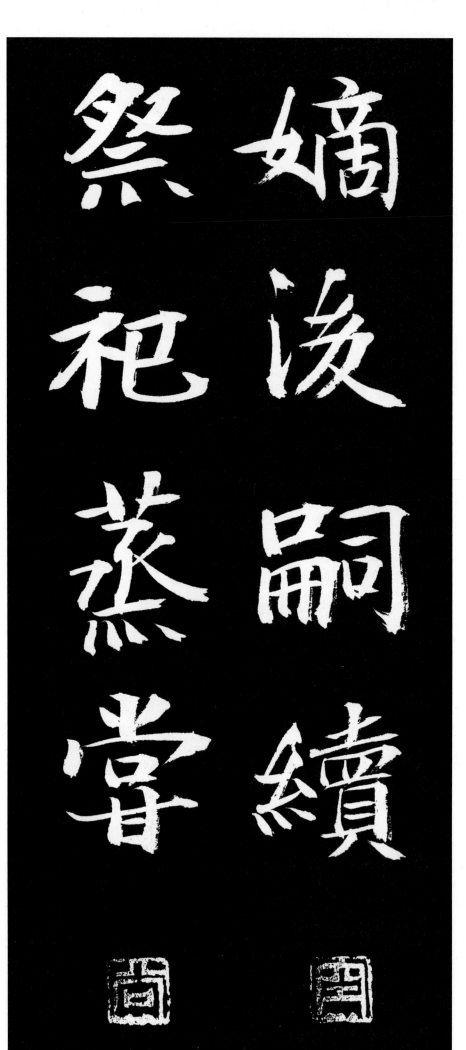

嫡 맏아들 정실 적

後 뒤 후

嗣 이을 사

續 이을 속

祭 제사 제

祀 제사 사

蒸 찔 증

嘗 맛볼 상

嫡後嗣續

祭祀蒸嘗

맏아들로 대代를 잇고、

제사祭祀에는 증蒸(겨울 제사)과

상嘗(가을 제사)이 있다。

稽顙再拜
悚懼恐惶

稽顙再拜　조아릴 계　이마 상　두 재　절할 배

悚懼恐惶　두려워할 송　두려워할 구　두려워할 공　두려워할 황

이마를 조아려 두 번 절하고,

두려워하고 두려워할 뿐이다.

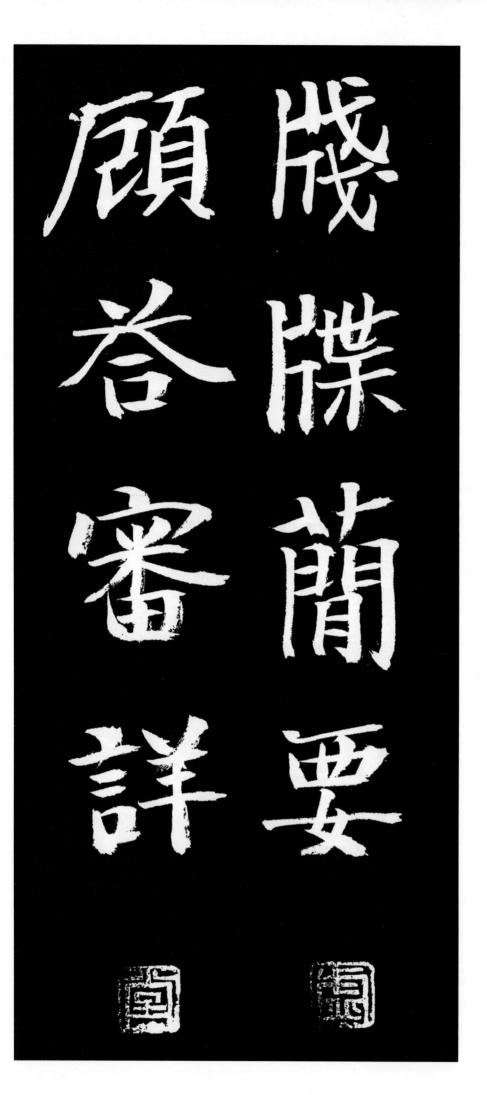

牋 편지 전 편지
牒 편지 첩
簡 간략할 간
要 중요할 요

顧 돌아볼 고
答 답할 답
審 살필 심
詳 자세할 상

편지便紙는 간단簡單하고
긴요緊要해야 하고,
묻고 답答함은 살피고
자세仔細하여야 한다.

骸垢想浴 執熱願涼

몸, 뼈 해
때 구
생각할 상
목욕할 욕

잡을 집
더울 열
원할 원
서늘할 량

몸에 때가 끼면 씻기를 생각하고,
뜨거운 것을 잡으면 시원한
것을 원한다.

- 112 -

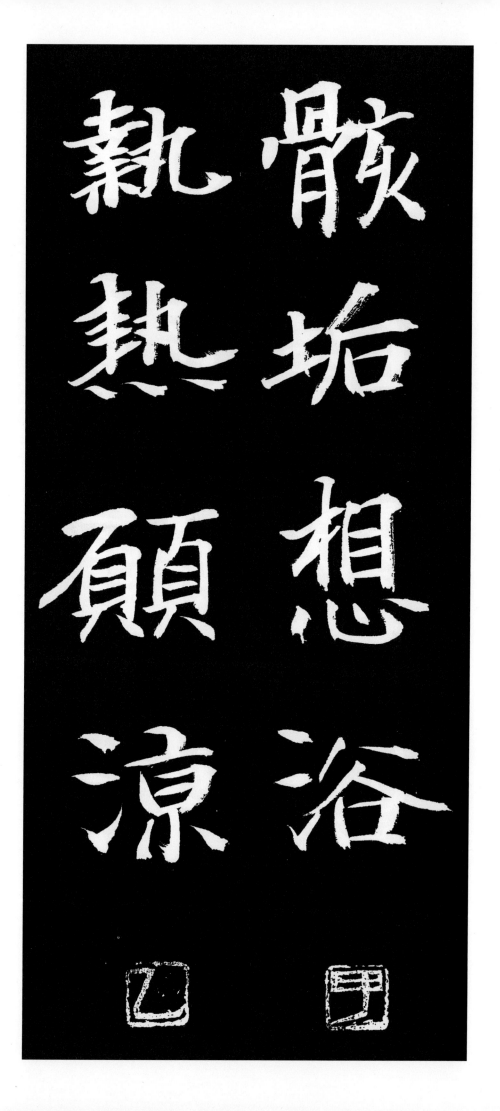

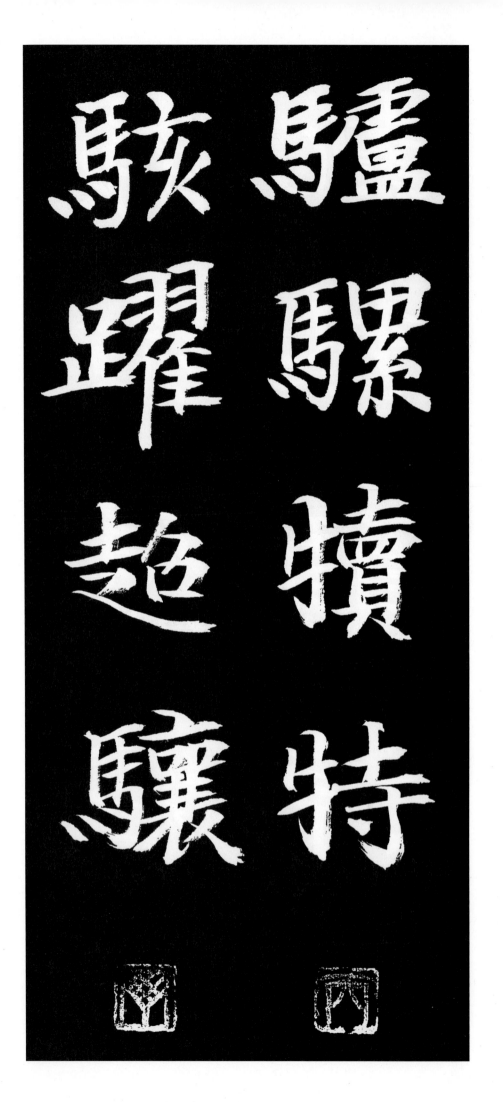

驢 나귀
려

騾 노새
라

犢 송아지
독

特 수컷
특

소할
특

駭 놀랄
해

躍 뛸
약

超 넘을
초

驤 달릴
양

驢騾犢特

駭躍超驤

나귀와 노새와 송아지와 소가,

놀라 날뛰고 뛰어 달린다.

誅 斬 賊 盜
벨주 벨참 도적적 도적도

捕 獲 叛 亡
잡을포 얻을획 배반할반 도망할망

誅斬賊盜 捕獲叛亡
벨주 벨참 도적적 도적도 잡을포 얻을획 배반할반 도망할망

역적逆賊과 도적盜賊을 베며,
배반背叛하고 도망逃亡하는
자를 사로잡는다.

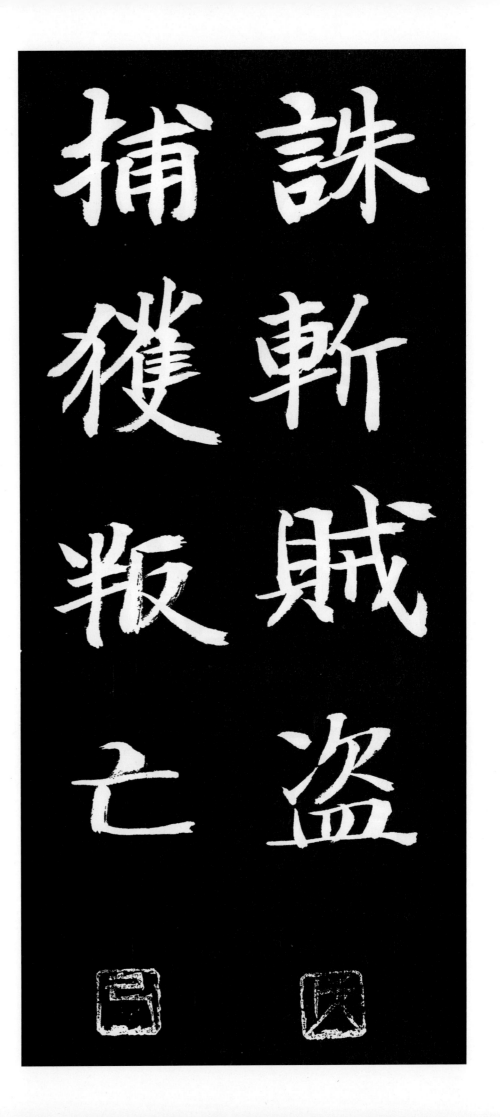

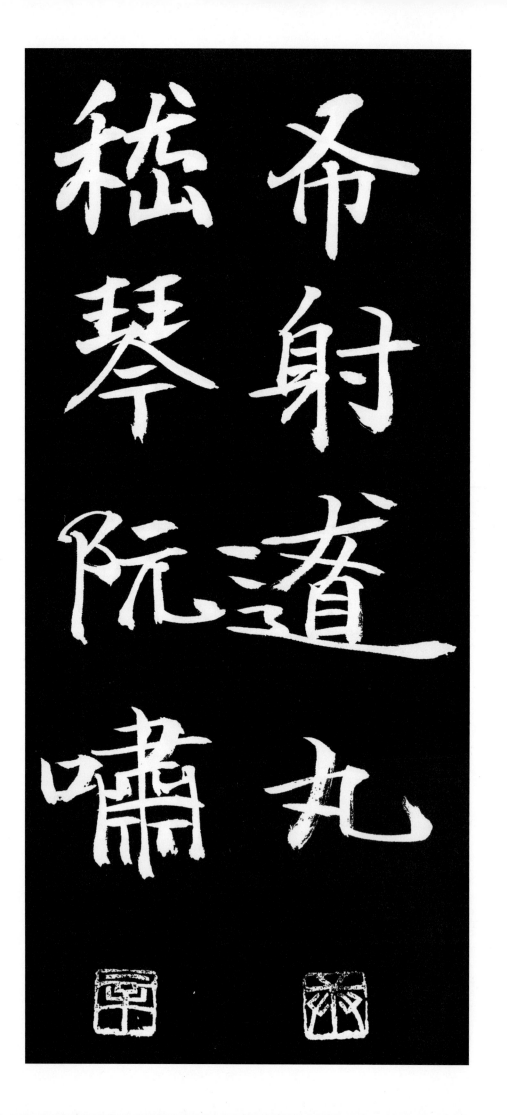

布射遼丸 嵇琴阮嘯

布 베포
射 쏠사
遼 멀료
丸 탄환환

嵇 산이름혜
琴 거문고금
阮 성완
嘯 휘파람소

여포呂布는 활쏘기를 잘하였고 웅의료熊宜僚는 공을 잘 놀렸으며,
혜강嵇康은 거문고를 잘 타고 완적阮籍은 휘파람을 잘 불었다.

恬筆倫紙 鈞巧任釣

恬 편안할 념
筆 붓 필
倫 인륜 륜
紙 종이 지

鈞 서른 근, 고를 균
巧 공교할 교
任 맡길 임
釣 낚시 조

몽염蒙恬은 붓을 만들고
채륜蔡倫은 종이를 만들었고,
마균馬鈞은 지남거指南車를 만들고 임공자
任公子는 낚시를 만들었다.

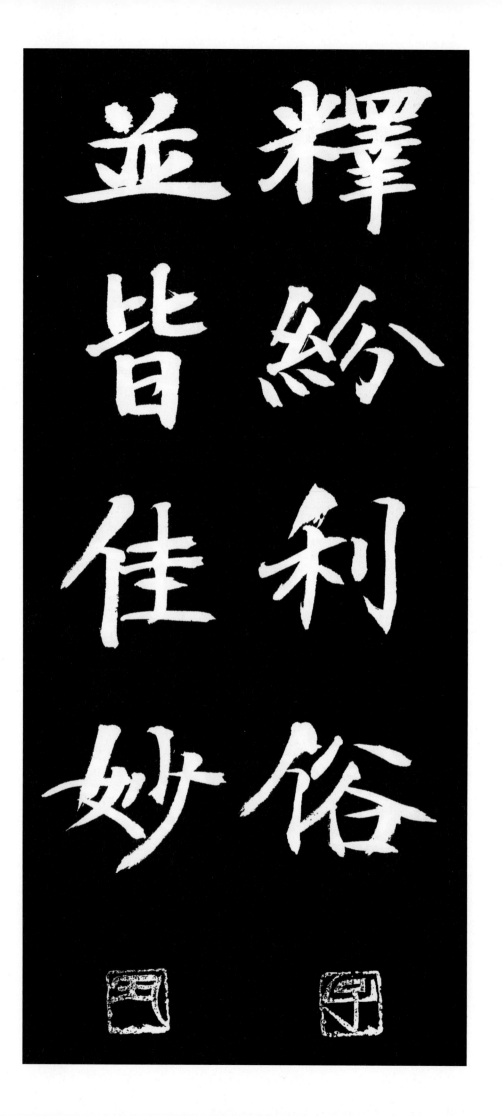

釋 紛 利 俗 竝 皆 佳 妙

풀 석 어지러울 분 이로울 리 풍속 속 아우를 병 다 개 아름다울 가 묘할 묘

어지러움을 풀고 세속世俗을 이롭게 하니,

아울러 모두 아름답고 묘妙하였다.

毛施淑姿　工嚬研笑

毛 털모
施 베풀시
淑 맑을숙
姿 모양자

工 공교할공·장인공
嚬 찡그릴빈
研 고울연
笑 웃을소

모장毛嬙과 서시西施는
자태姿態가 아름다워,
찡그리고 웃는 모습이 예쁘고 고왔다.

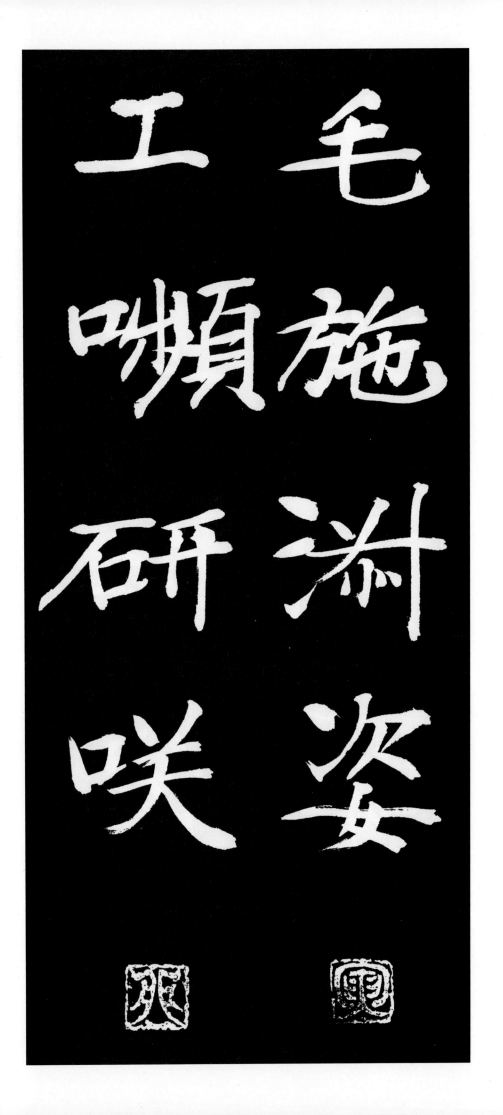

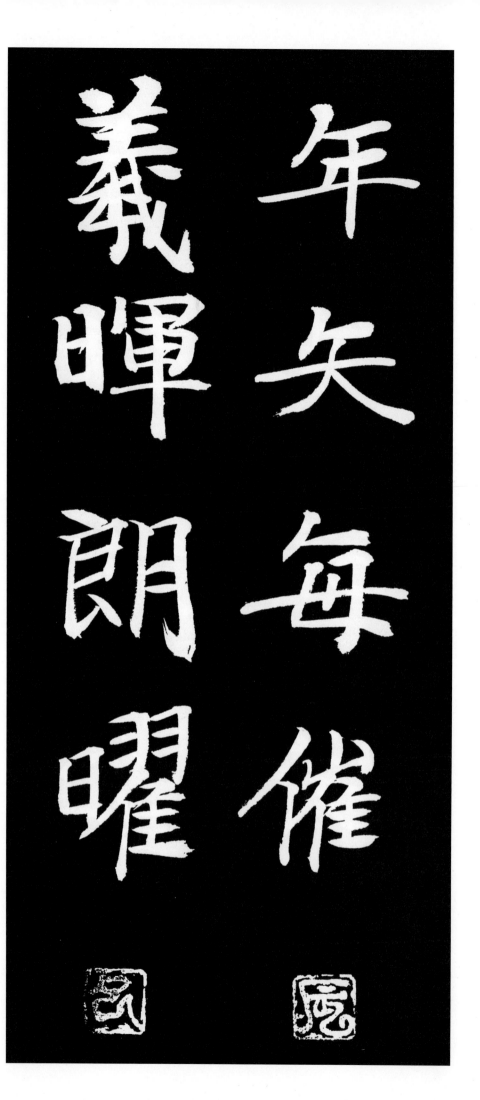

年<ruby>矢<rt>화살 시</rt></ruby> <ruby>每<rt>매양 매</rt></ruby> <ruby>催<rt>재촉할 최</rt></ruby>

<ruby>年<rt>해 년</rt></ruby> <ruby>歲<rt>세월 세</rt></ruby>

義<ruby>暉<rt>빛 휘</rt></ruby> <ruby>朗<rt>밝을 랑</rt></ruby> <ruby>曜<rt>빛날 요</rt></ruby>

<ruby>義<rt>빛 희</rt></ruby> <ruby>暉<rt>빛날 휘</rt></ruby>

세월歲月은 화살처럼 빠르고
늘 재촉하고,
태양太陽은 밝게 빛난다.

旋璣懸斡　晦魄環照

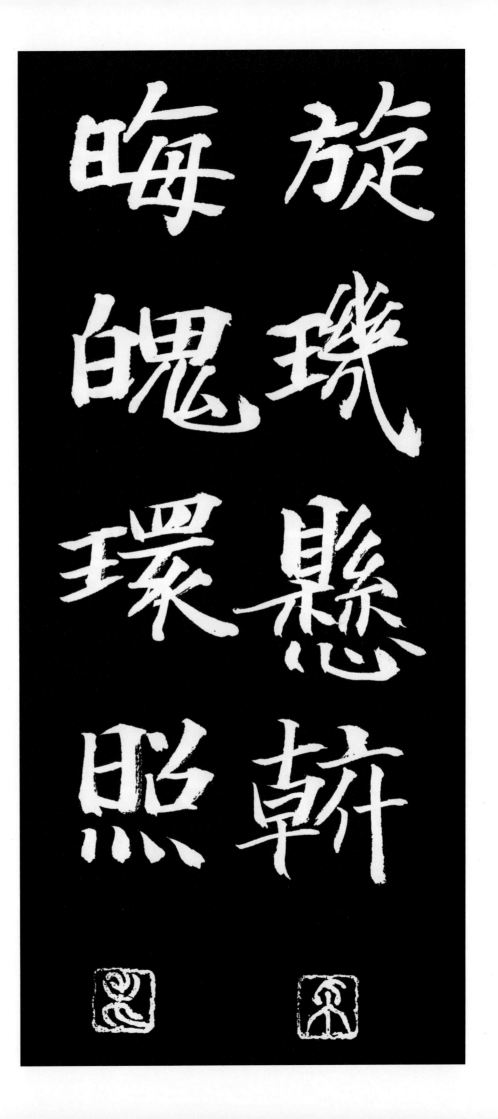

旋　璣　懸　斡　晦　魄　環　照

돌선　구슬기　매달현　돌알　그믐회　넋백　고리환　비칠조
선　기　매달현　돌알　어두울회　넋백　돌,고리환　비빛조
돌선　　　　　　그믐어두울회　달빛넋백　　　비칠날조
　　　　　　　　　달빛　　　돌,　　　　　비빛

선기옥형旋璣玉衡(천체天體 관찰觀察 기구器具)은
달려있는 채 돌고,
어둠과 밝음을 순환循環하면서 비춘다.

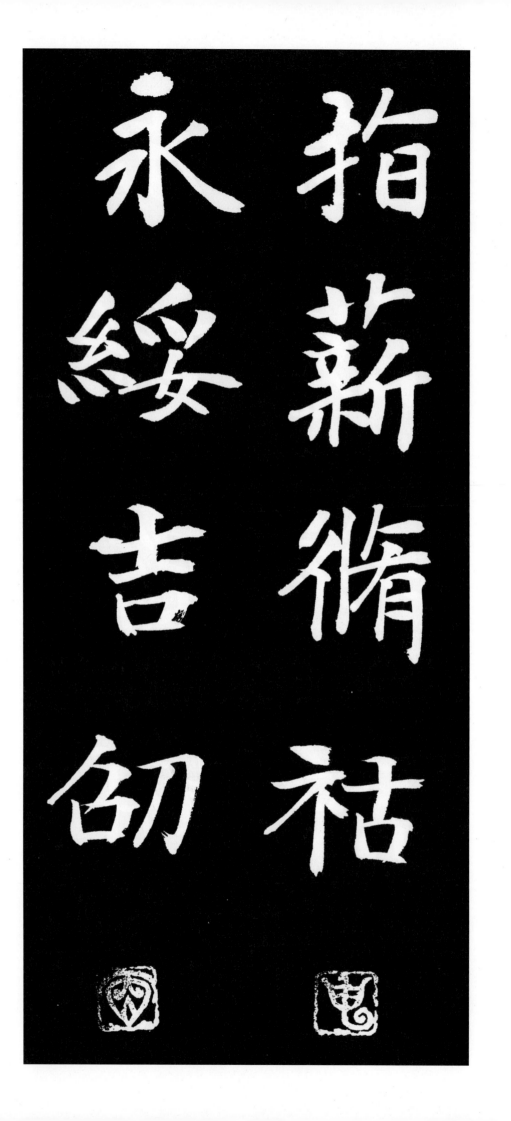

指 가리킬
지
薪 섶신
修 닦을수
祜 복,도울
우

永 길영
綏 편안할수
吉 길할길
劭 아름다울
소

손가락으로 나무 섶을 지피는 것은 복을
닦는 것과 같으니,
길이 편안便安하고 길吉함이 높아진다.

矩 步 引 領　俯 仰 廊 廟

법구 걸음보 끌인 옷깃령
거느릴령

구부릴부 우러러볼앙 행랑랑 사당묘

걸음걸이를 바르게 하고
옷깃을 단정端正히 하고,
낭묘廊廟(조정朝廷)에 오르고 내린다.

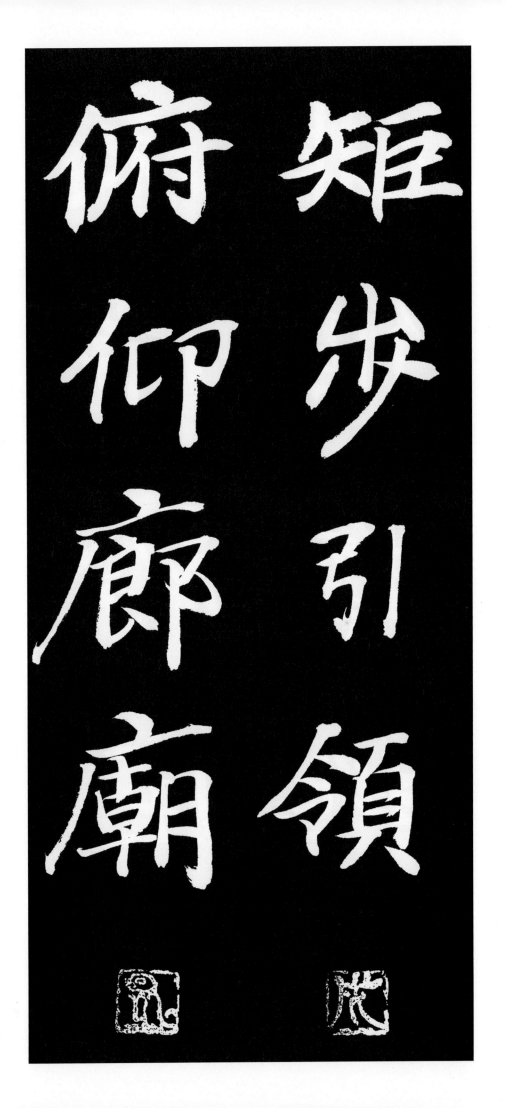

束帶矜莊
　俳佪瞻眺

束 묶을 속
帶 띠 대
矜 갈자랑할 긍
　　삼갈 긍
莊 단정할 장
　　씩씩할 장

俳 배회할 배
佪 배회할 회
瞻 볼 첨
眺 바라볼 조

띠를 묶은 것이 근엄謹嚴하고
장중莊重하며,
배회徘佪함에 사람들이 우러러 쳐다본다.

孤 陋 寡 聞　愚 蒙 等 誚

고루할고　외로울루　더러울루　적을과　들을문　　어리석을우　어릴몽　같을등　무리등　꾸짖을초

고루固陋하고 견문見聞이 좁으면,
어리석고 몽매蒙昧한 사람과
꾸짖음을 똑같이 받는다.

謂　이를 위
語　말씀 어
助者　도울 조　놈 자
　　　것, 자
焉　어조사 언
哉　어조사 재
乎　어조사 호
也　어조사 야

謂
語
助者
焉
哉乎也

어조사 語助辭라 이르는 것은, 언焉·재哉·호乎·야也이다.

癸卯秋 蒲石

千字文

天地玄黃。宇宙洪荒。日月盈昃。辰宿列張。寒來暑往。秋收冬藏。閏餘成歲。律呂調陽。雲騰致雨。露結爲霜。金生麗水。玉出崑崗。

劍號巨闕。珠稱夜光。菓珍李奈。菜重芥薑。海鹹河淡。鱗潛羽翔。龍師火帝。鳥官人皇。始制文字。乃服衣裳。推位讓國。有虞陶唐。

弔民伐罪。周發殷湯。坐朝問道。垂拱平章。愛育黎首。臣伏戎羌。遐邇壹體。率賓歸王。鳴鳳在樹。白駒食場。化被草木。賴及萬方。

蓋此身髮。四大五常。恭惟鞠養。豈敢毀傷。女慕貞絜。男效才良。知過必改。得能莫忘。罔談彼短。靡恃己長。信使可覆。器欲難量。

墨悲絲染。詩讚羔羊。景行維賢。剋念作聖。德建名立。形端表正。空谷傳聲。虛堂習聽。禍因惡積。福緣善慶。尺璧非寶。寸陰是競。

資父事君。曰嚴與敬。孝當竭力。忠則盡命。臨深履薄。夙興溫凊。似蘭斯馨。如松之盛。川流不息。淵澄取映。容止若思。言辭安定。

篤初誠美。愼終宜令。榮業所基。藉甚無竟。學優登仕。攝職從政。存以甘棠。去而益詠。樂殊貴賤。禮別尊卑。上和下睦。夫唱婦隨。

外受傅訓。入奉母儀。諸姑伯叔。猶子比兒。孔懷兄弟。同氣連枝。交友投分。切磨箴規。仁慈隱惻。造次弗離。節義廉退。顛沛匪虧。

性靜情逸。心動神疲。守眞志滿。逐物意移。堅持雅操。好爵自縻。都邑華夏。東西二京。背芒面洛。浮渭據涇。宮殿磐鬱。樓觀飛驚。

圖寫禽獸。畫綵仙靈。丙舍傍啟。甲帳對楹。肆筵設席。鼓瑟吹笙。升階納陛。弁轉疑星。右通廣內。左達承明。既集墳典。亦聚群英。

杜稾鍾隸。漆書壁經。府羅將相。路俠槐卿。戶封八縣。家給千兵。高冠陪輦。驅轂振纓。世祿侈富。車駕肥輕。策功茂實。勒碑刻銘。

磻溪伊尹。佐時阿衡。奄宅曲阜。微旦孰營。桓公匡合。濟弱扶傾。綺廻漢惠。說感武丁。俊乂密勿。多士寔寧。晉楚更霸。趙魏困橫。

假途滅虢。踐土會盟。何遵約法。韓弊煩刑。起翦頗牧。用軍最精。宣威沙漠。馳譽丹青。九州禹跡。百郡秦并。嶽宗恒岱。禪主云亭。

鴈門紫塞。雞田赤城。昆池碣石。鉅野洞庭。曠遠綿邈。巖岫杳冥。治本於農。務茲稼穡。俶載南畝。我藝黍稷。稅熟貢新。勸賞黜陟。

孟軻敦素。史魚秉直。庶幾中庸。勞謙謹勅。聆音察理。鑑貌辨色。貽厥嘉猷。勉其祗植。省躬譏誡。寵增抗極。殆辱近恥。林皋幸即。

兩疏見機。解組誰逼。索居閑處。沈默寂寥。求古尋論。散慮逍遙。欣奏累遣。感謝歡招。渠荷的歷。園莽抽條。枇杷晚翠。梧桐早彫。

陳根委翳。落葉飄颻。遊鵾獨運。凌摩絳霄。耽讀翫市。寓目囊箱。易輶攸畏。屬耳垣牆。具膳湌飯。適口充腸。飽飫烹宰。飢厭糟糠。

親戚故舊。老少異糧。妾御績紡。侍巾帷房。紈扇員潔。銀燭煒煌。晝眠夕寐。藍筍象牀。絃歌酒讌。接杯擧觴。矯手頓足。悅豫且康。

嫡後嗣續。祭祀蒸嘗。稽顙再拜。悚懼恐惶。牋牒簡要。顧答審詳。骸垢想浴。執熱願涼。驢騾犢特。駭躍超驤。誅斬賊盜。捕獲叛亡。

布射遼丸。嵇琴阮嘯。恬筆倫紙。鈞巧任釣。釋紛利俗。竝皆佳妙。毛施淑姿。工顰研笑。年矢每催。羲暉朗曜。旋璣懸斡。晦魄環照。

指薪修祐。永綏吉劭。矩步引領。俯仰廊廟。束帶矜莊。俳佪瞻眺。孤陋寡聞。愚蒙等誚。謂語助者。焉哉乎也。

附錄

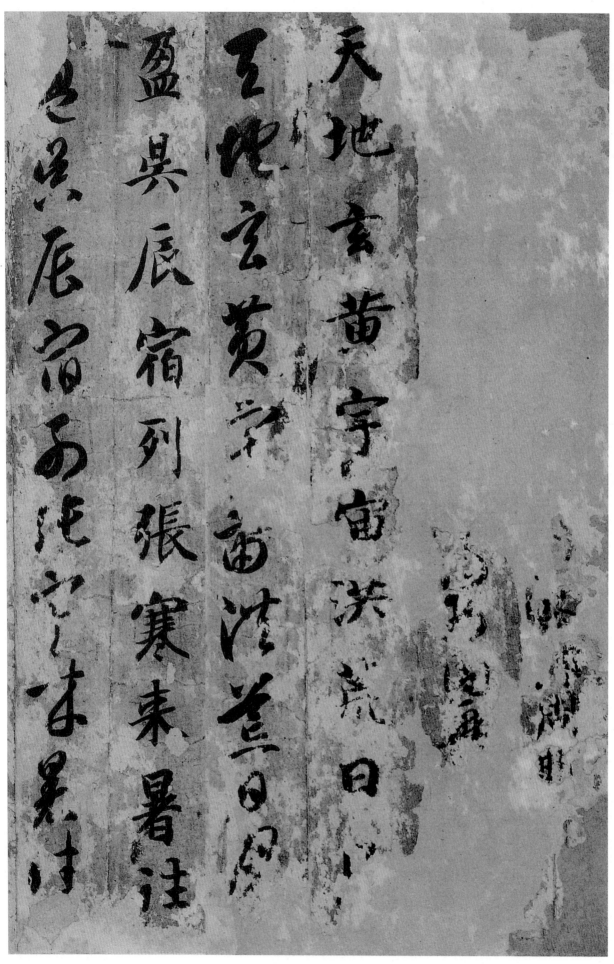

天地玄黃宇宙洪荒日月

盈昃辰宿列張寒來暑往

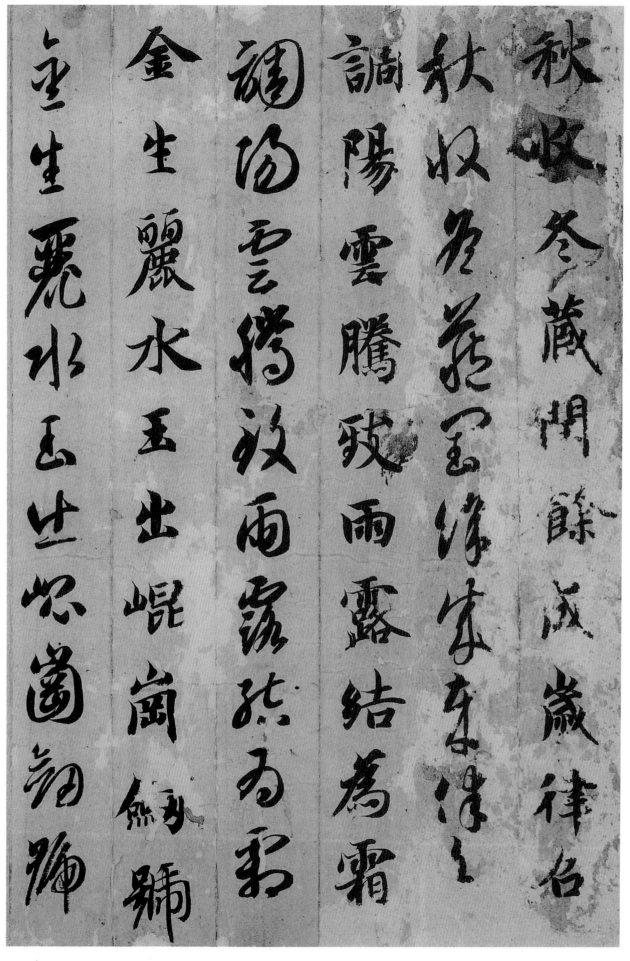

秋收冬藏閏餘成歲律吕

調陽雲騰致雨露結爲霜

金生麗水玉出崑崗劍號

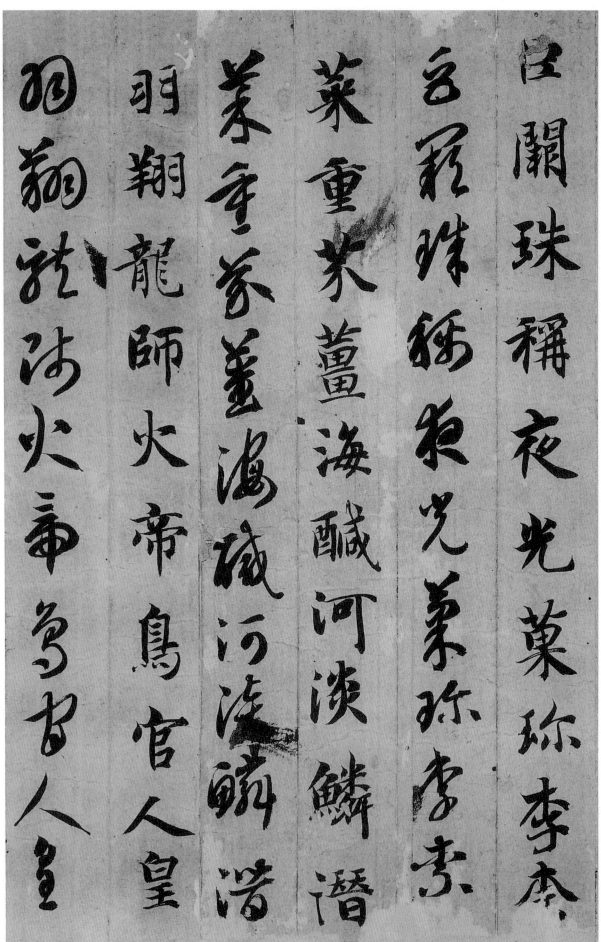

臣闕珠稱夜光菜珍李柰

羅珠稱夜光菜珍李柰

菜重芥薑海醎河淡鱗潛

菜重芥薑海醎河淡鱗潛

羽翔龍師火帝鳥官人皇

羽翔龍師火帝鳥官人皇

始制文字乃服衣裳推位

始制文字乃欲去裳推位

讓國有虞陶唐吊民伐罪

漢國于雲陶唐吊民伐罪

周發殷湯坐朝問道垂拱

周發殷湯坐朝問道垂拱

平章愛育黎首臣伏戎羌

遐邇壹體率賓歸王鳴鳳

在樹白駒食場化被草木

賴及萬方蓋此身髮四大

賴及萬方蓋此後四大

五常恭惟鞠養豈敢毀傷

五行恭惟鞠養豈敢毀傷

女慕貞潔男效才良知過

女慕貞潔男效才良知過

必改得能莫忘罔談彼短

靡恃己長信使可覆器欲

難量墨悲絲染詩讚羔羊

景行維賢克念作聖德建

名立形端表正空谷傳聲

虛堂習聽禍因惡積福緣

善慶尺璧非寶寸陰是競

資父事君曰嚴與敬孝當

竭力忠則盡命臨深履薄

夙興溫清似蘭斯馨如松

夙興溫清似蘭斯馨如松

之盛川流不息淵澄取映

容止若思言辭安定篤初

誠美慎終宜令榮業所基
蘚甚無竟學優登仕攝職
從政存以甘棠去而益咏

樂殊貴賤禮別尊卑上和

下睦夫唱婦隨外受傅訓

入奉母儀諸姑伯叔猶子

比兒孔懷兄弟同氣連枝

以兒孔懷兄弟同氣連枝

交友投分切磨箴規仁慈

友投分切磨義規仁慈

隱惻造次弗離節義廉退

隱惻造次弗離節義廉退

顛沛匪虧性静情逸心動　神疲守真志滿逐物意移　堅持雅操好爵自縻都邑

顛沛匪虧性静情逸心動

神疲守真志滿逐物意移

堅持雅操好爵自縻都邑

華夏東西二京背芒面洛

華夏東西二京背芒面洛

浮渭據涇宮殿盤鬱樓觀

浮渭據涇宮殿盤鬱樓觀

飛驚圖寫禽獸畫彩仙靈

飛驚圖寫禽獸畫彩仙靈

丙舍傍啓甲帳對楹肆筵

設席鼓瑟吹笙升階納陛

弁轉疑星右通廣內左達

承明既集墳典亦聚群英

杜稿鍾隸漆書壁經府羅

將相路俠槐卿戶封八縣

家給千兵高冠陪輦驅轂

高冠陪輦驅轂

振纓世祿侈富車駕肥輕

振纓世祿侈富車駕肥輕

策功茂實勒碑刻銘磻溪

策功茂實勒碑刻銘磻溪

伊尹佐時阿衡奄宅曲阜

伊尹佐時阿衡奄宅曲阜

微旦孰營桓公匡合濟弱

漸旦孰營桓公匡合濟弱

扶傾綺迴漢惠說感武丁

扶傾綺迴漢惠說感武丁

俊乂密勿多士寔寧晉楚　更霸趙魏困橫假途滅虢　踐土會盟何遵約法韓弊

俊乂密勿多士寔寧晉楚

更霸趙魏困橫假途滅虢

踐土會盟何遵約法韓弊

俊乂密勿多士寔寧晉楚

更霸趙魏困橫假途滅虢

踐土會盟何遵約法韓弊

諸士云器日道羽法耕弊

煩刑起翦頗牧用軍最精

宣威沙漠馳譽丹青九州

禹跡百郡秦并嶽宗恒岱

禪主云亭鴈門紫塞雞田

禪主云亭鴈門紫塞雞田

赤城昆池碣石鉅野洞庭

赤城昆池碣石鉅野洞庭

曠遠綿邈岩岫杳冥治本

曠遠綿邈岩岫杳冥治本

於農務茲稼穡俶載南畝

我藝黍稷稅熟貢新勸賞

黜陟孟軻敦素史魚秉直

庶幾中庸勞謙謹敕聆音

庶幾中庸勞謙聆音

察理鑑貌辯色貽厥嘉猷

察理鑑貌辯色貽厥嘉猷

勉其祗植省躬譏誡寵增

勉其祗植省躬譏誡寵增

抗極殆辱近耻林皋幸即

兩疏見機解組誰逼索居

閑處沉默寂寥求古尋論

散慮逍遙欣奏累遣慼謝

歡招渠荷的歷園莽抽條

枇杷晚翠梧桐早凋陳根

委翳落葉飄飄游鷗獨運 凌摩絳霄耽讀玩市寓目 囊箱易輶攸畏屬耳垣墻

委翳落葉飄
飄遊鷗獨運
凌摩絳霄耽
讀翫市寓目
囊箱易輶攸
畏屬耳垣墻

具膳湌飯適口充腸飽飫

烹宰饑厭糟糠親戚故舊

老少異粮妾御績紡侍巾

帷房紈扇貟潔銀燭瑋煌

帷房紈扇圓潔銀燭煒煌

畫眠夕寐藍笋象床弦歌

畫眠夕寐藍笋象床弦歌

酒讌接杯舉觴矯手頓足

酒讌接杯舉觴矯手頓足

悦豫且康嫡後嗣續祭祀

悦豫且康嫡後嗣續祭祀

蒸嘗稽顙再拜悚懼恐惶

蒸嘗稽顙再拜悚懼恐惶

箋牒簡要顧答審詳骸垢

想浴執熱顧涼驢騾犢特

掃洒孰執凡涼驢騾犢特

駭躍超驤誅斬賊盜捕獲

駭躍超驤誅斬捕獲

叛亡希射遼丸嵇琴阮嘯

叛亡布射遼丸嵇琴阮嘯

恬筆倫紙鈞巧任釣釋紛

恬筆作□□任釣釋紛

利俗並皆佳妙毛施淑姿

□俗並皆佳妙毛施艶□□

工顰研笑年矢每催羲暉

工顰研笑年矢每催羲暉

工顰研笑□佳□□暉

朗曜旋璣懸斡晦魄環照

珚曜於璣懸斡晦魄環照

指薪循祜永綏吉劭矩步

指薪循祜永綏吉劭矩步

引領俯仰廊廟束帶矜莊

引領俯仰廊廟束帶矜莊

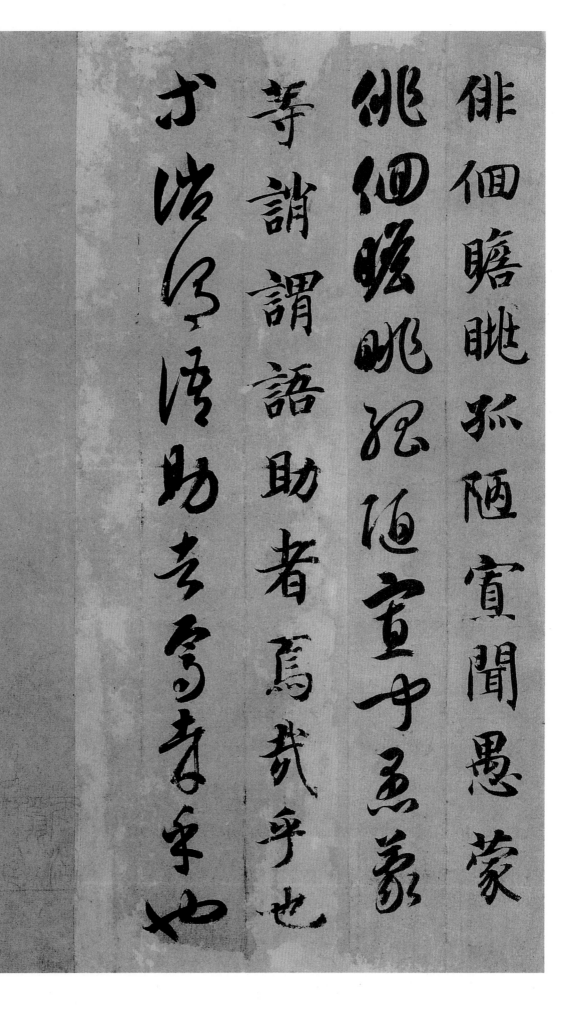

歸去来兮辭

歸去来兮田園將蕪胡不

歸沉自以爲形役奚惆悵而

獨悲悟已往之不諫知来者

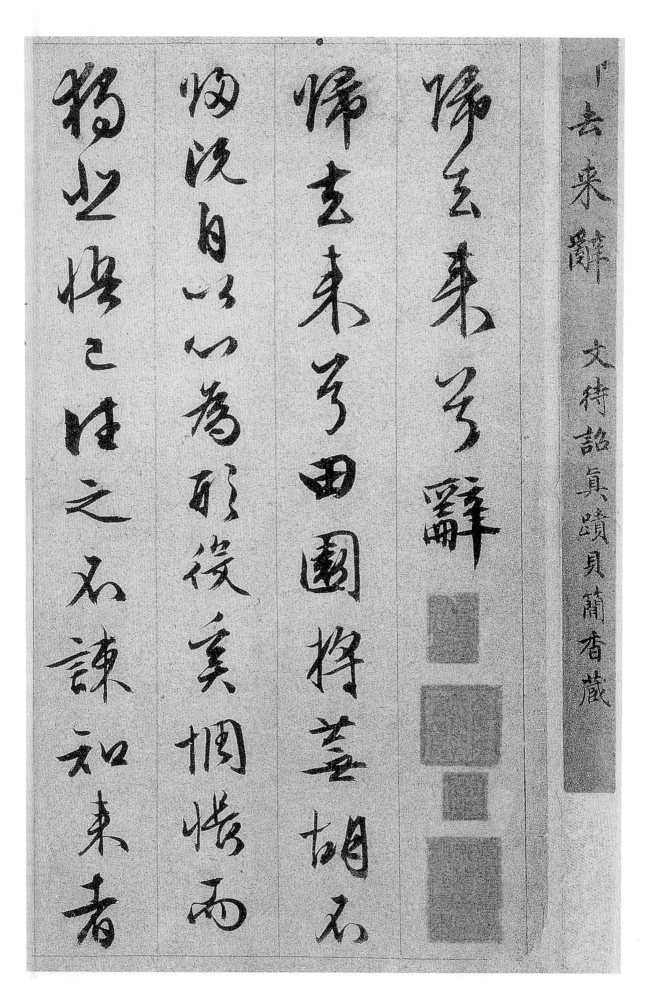

之而追寒遠達其未達愛
今邊句昨非舟掇之以稹颺
風熱而以示間復於以前
路恨庶夫之喜游乃瞻衛
宇歲欣豪春佳保敬迨

辭子後門三連就蒼松

榮秩存攜幻入室皆酒

盃樽介壺觴以自酌聊庭

以怡頹倚南寢以自傲審容

膝之易安園日涉以成趣門

策扶老以流憩，时矫首而遐观。云无心以出岫，鸟倦飞而知还。景翳翳以将入，抚孤松而盘桓。归去来兮，请息交以绝游。

與我而相違，復駕言兮焉求？悅親戚之情話，樂琴書以消憂。農人告余以春及，將有事於西疇。或命巾車，或棹孤舟。

既窈窕以寻壑亦崎岖而经丘木
欣欣以向荣泉涓涓而始流
善万物之得时感吾生之
行休已矣乎寓形宇内复
几时曷不委心任去留胡

為有遠之逸　之富貴邪

寄願帝鄉不可期懷良

辰以孤往或植杖而耘耔

登東皋以舒嘯臨清流

而賦詩聊乘化以歸盡畫東

支天為復雲煙

嘉靖壬子三月廿又二日

書于悟言室中徵明

時年八十有三

待詔此書筆墨揮不入匪洶�@年得悉言作不可到

三境七恭壽彥人敘

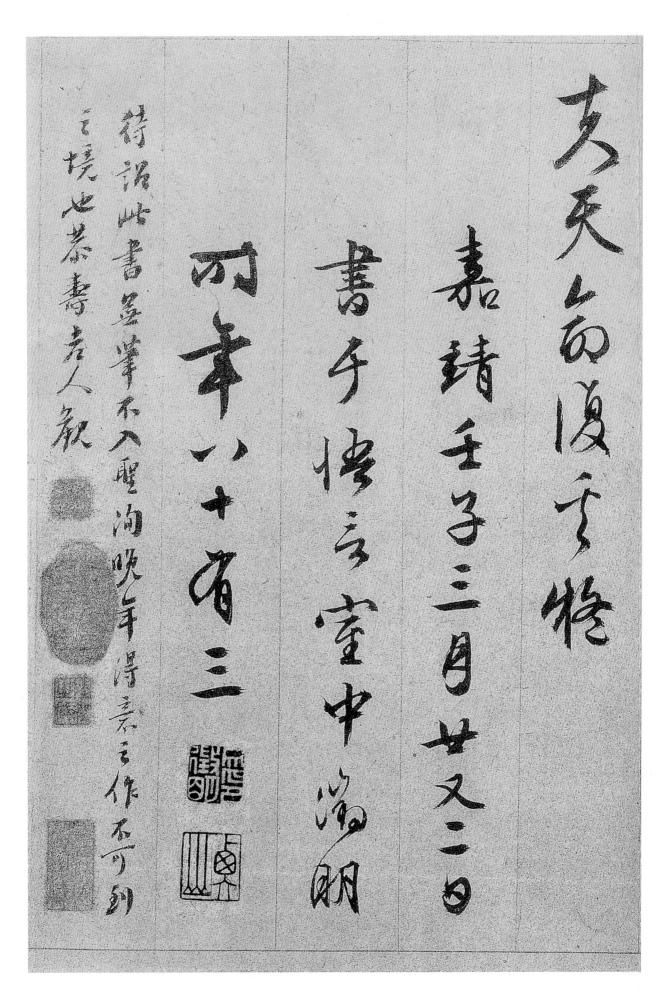

琵琶行

潯陽江頭夜送客楓葉

荻花秋瑟瑟主人下馬客

在船舉酒欲飲無管絃

醉不成歡慘將別別時茫茫

江浸月忽聞水上琵琶聲
主人忘歸客不發尋聲
暗問彈者誰琵琶聲停
欲語遲移船相近邀相見
添酒回燈重開宴千

千呼萬喚始出來猶抱琵
琶半遮面轉軸撥弦三兩
聲未成曲調先有情絃
絃掩抑聲聲思似訴平生不
得志低眉信手續續彈說

盡心中無限事輕攏慢撚

抹復挑初為霓裳後六幺

大絃嘈嘈如急雨小絃切

如私語嘈嘈切切錯雜彈

大珠小珠落玉盤間關鶯

诔花压滑幽咽泉鸣水

水滩泠冷涩弦凝绝

石通声暂歇别有幽情

暗恨生此可无声胜有声

曲终抽拨当心画四弦一

聲如裂帛東船西舫悄
無言唯見江心秋月白
沉吟放撥插弦中整頓
衣裳起斂容自言本是
京城女家在蝦蟆陵下

住十三學得琵琶聲本名

屬教坊第一部曲罷曾

教善才服梅成每被秋

娘妬五陵年少爭纏頭

一曲紅綃不知數鈿頭銀篦

節碎血色羅裙翻酒汙
今年歡笑復明年秋月春
風等閒度弟走從軍阿
姨死暮去朝來顏色故
門前冷落鞍馬稀老大

- 178 -

嫁作商人婦商人重利輕
別離前月浮梁買茶去
去來江口守空船遶船
月明江水寒夜深忽憶少
年事夢啼妝淚紅闌干

我聞琵琶已嘆息，又聞
此語重唧唧。同是天涯淪
落人，相逢何必曾相識。
我從去年辭帝京，謫居
卧病潯陽城。潯陽地僻無音樂

其音樂絃歲石閒綠竹

靜住延溢城地里溫貴蕎

苦竹繞宅生其間旦暮吁

何物杜鵑啼血糠哀鳴

豈無山歌與村笛嘔啞嘲哳

今夜聞君琵琶語 似聞仙樂耳暫明 莫辭更坐彈一曲 為君翻作琵琶行 感我此言良久立 卻坐促促弦轉急 淒

不是向前聲滿座聞之

皆掩泣就中泣下誰最多

江州司馬青衫濕

右樂天作此詞乃自寓

其遷謫之意耳 末

先事察之後人君知有
卿之曰以及先覺覺察未夫
喚白須深治海易神聖
失其奇矣下之雪偶士
幽陽為識之阿年八十有

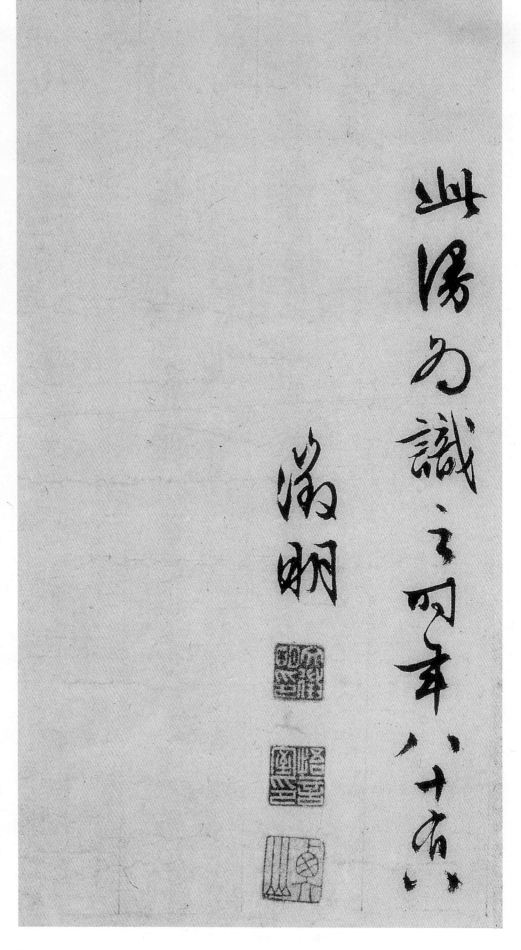

此陽勿識之丙申八十有六

徵明

歸去來辭　陶淵明

歸去來兮田園將蕪。胡不歸。既自以心為形役。奚惆悵而獨悲。悟已往之不諫。知來者之可追。實迷途其未遠。覺今是而昨非。舟搖搖以輕颺。風飄飄而吹衣。問征夫以前路。恨晨光之熹微。乃瞻衡宇。載欣載奔。僮僕歡迎。稚子候門。三徑就荒。松菊猶存。攜幼入室。有酒盈樽。引壺觴以自酌。眄庭柯以怡顏。倚南窗以寄傲。審容膝之易安。園日涉以成趣。門雖設而常關。策扶老以流憩。時矯首而遐觀。雲無心而出岫。鳥倦飛而知還。景翳翳以將入。撫孤松而盤桓。歸去來兮。請息交以絕遊。世與我而相遺。復駕言兮焉求！悅親戚之情話。樂琴書以消憂。農人告余以春及。將有事於西疇。或棹孤舟。木欣欣以向榮。泉涓涓而始流。善萬物之得時。感吾生之行休！已矣乎！寓形宇內復幾時。曷不委心任去留？胡為遑遑欲何之。富貴非吾願。帝鄉不可期。懷良辰以孤往。或植杖而耘耔。登東皋以舒嘯。臨清流而賦詩。聊乘化以歸盡。樂夫天命復奚疑！

琵琶行　白居易

潯陽江頭夜送客。楓葉荻花秋瑟瑟。主人下馬客在船。舉酒欲飲無管弦。醉不成歡慘將別。別時茫茫江浸月。忽聞水上琵琶聲。主人忘歸客不發。尋聲暗問彈者誰。琵琶聲停欲語遲。移船相（就）邀相見。添酒回燈重開（宴）。千呼萬喚始出來。猶抱琵琶半遮面。轉軸撥弦三兩聲。未成曲調先有情。弦弦掩抑聲聲思。似訴平生不得志。低眉信手續續彈。說盡心中無限意。輕攏慢（捻抹）復挑。初為霓裳後六么。大弦嘈嘈如急雨。小弦切切如私語。嘈嘈切切錯雜彈。大珠小珠落玉盤。間關鶯語花底滑。幽咽泉流水下灘。水泉冷澀弦凝絕。凝絕不通聲漸歇。別有幽情暗恨生。此時無聲勝有聲。（銀瓶乍破水漿迸）。鐵騎突出刀槍鳴。曲終抽撥當胸劃。四弦一聲如裂帛。東船西舫悄無聲。惟見江心秋月白。沉吟放撥插弦中。整頓衣裳起斂容。自言本是京城女。家在蝦蟆陵下住。十三學得琵琶成。名屬教坊第一部。曲罷常教善才服。妝成每被秋娘妒。五陵年少爭纏頭。一曲紅綃不知數。鈿頭銀篦擊節碎。血色羅裙翻酒污。今年歡笑復明年。秋月春（風）等閒度。弟走從軍阿姨死。暮去朝來顏色故。門前冷落鞍馬稀。老大嫁作商人婦。商人重利輕別離。前月浮梁買茶去。去來江口守空船。遶船明月江水寒。夜深忽憶少年事。夢啼妝淚紅闌干。我聞琵琶已嘆息。又聞此語重唧唧。同是天涯淪落人。相逢何必曾相識。我從去年辭帝京。謫居臥病潯陽城。潯陽地僻無音樂。終歲不聞絲竹聲。住近湓城地卑濕。黃蘆苦竹繞宅生。其間旦暮聞何物。杜鵑啼血猿哀鳴。（春江花朝秋月夜）。往往取酒還獨傾。豈無山歌與村笛。嘔啞嘲哳難為聽。今夜聞君琵琶語。如聽仙樂耳暫明。不辭更坐彈一曲。為君翻作琵琶行。感我此言良久立。卻坐促弦弦轉急。淒淒不是向前聲。滿座聞之皆掩泣。座中泣下誰最多。江州司馬青衫濕。

滿石 姜聲八 書歷

號：滿石, 雲星, 城林, 香寂, 愚峰
字：仁鑄
堂號：滿茶園, 煎茶草堂, 停云館

- 光州 光山 出生
- 全南大學校 卒業

- 養谷 林炯門 先生 修學(書藝)
- 竹峰 黃晟現 先生 師事(書藝)
- 靜海 金在燮 先生 修學(四君子)
- 魚登美術大展 招待作家
- 全南美術大展 推薦作家
- 光州全南書道大展 招待作家
- 大韓民國書道大展 招待作家
- 大韓民國書道大展 審查委員 歷任
- 光州全南書道協會 理事 歷任
- 韓國書叢 光州廣城市支會 理事
- 韓國美術協會 會員
- 韓國書道協會 會員
- 國際書法藝術聯合 會員
- 松汀書藝學院 養墨會 會員
- 滿石書藝院 院長

- 現) 國民年金公團

自宅：光州廣城市 光山區 松汀路80 아이조움APT 102棟 506號
書室：光州廣城市 光山區 松道路 212번길 31-8 대화APT商街 202號
自宅電話：062-945-5917
書室電話：062-943-5917
휴대폰 ：010-8610-5917

楷書千字文

2023年 12月 10日 印刷
2023年 12月 20日 初版發行

著者　　滿石 姜聲八

編輯發行者　滿石 姜盤八
　　　　光州廣域市 光山區 松道路212번길31-8
　　　　대화아파트商街 202號
　　　　電話 (062)943-5917

制作處　佛教書院
　　　　광주광역시 동구 동계천로 95번길 34
　　　　電話 (062)226-3056

定價 25,000원